用頭腦

和

身體

去

理解設計

杉崎
真之助

序

用頭腦和身體去理解？ 在各位的生活中滿滿都是設計。我們的眼睛固然看得見平面設計的表象，卻無法看見內在的構造。所謂的平面設計是什麼呢？為了了解「真正的」平面設計，我們必須從平面設計最重要的核心 ——「結構」開始談起。

用形狀和語文去理解！ 平面設計的軸心是由「形狀」和「語文」所組成的。因此只要能夠理解這兩種結構，就能體會何謂「真正的」平面設計。當「看」形狀、「讀」語文這兩件事合而為一，平面設計就會成立。

用頭腦和身體去理解！ 這本書以簡短的敘述和視覺的呈現為主，首先請大家隨意翻閱，看看整體內容，接著無論是想從頭開始看，或是從自己感興趣的部分開始也好，請盡情閱讀吧。
儘管在這本書裡只找到一個「訣竅」，設計的世界依然會無限展開。如果能讓各位開始用「頭腦」抓住設計概念、用「身體」理解設計方法的話，我將感到無比榮幸。

形狀的身體
設計是從人的身體感受為起點，傳遞人的想像力。

點、線、面。從基本開始，掌握設計的技巧。
形狀的結構

眼界的見解
超乎大小的呈現，平面設計有更多可以表現的觀點。

從科學的視角，找到能打動人心的線索。
設計的科學

文字的結構
透過文字的排列組合，開啟以文字表現來對話的設計。

設計是從語文開始的。用字體和文字說話。
語文與字體

創意與過程
透過發想及試作等步驟，豐富設計的表現力。

設計是透過製作方式和思考模式，持續發現答案的過程。
設計的學習

契機與察覺
從興趣與日常生活的觀點裡，找到設計的線索靈感。

在工作的現場，存在許多設計的秘訣和故事脈絡。
工作的本體

想更深入了解的信息‧‧‧■

能作為設計提示的信息‧‧‧◆

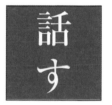

目次

1

形狀與
身體

形狀的身體
形狀的結構

讓頭腦看看。

由點和線所組成的造形、文字，可以說是平面設計的原點。即使視覺所接收到的情報量極少，我們的大腦依然會發揮最大限度的想像力，因為是頭腦在觀看形狀。

一條直線。

假想一條筆直的線，若是有人站在那兒，看起來就像是地平線。若再加上雲朵點綴，或許看起來會像是大草原。一旦打開想像力的開關，即便只是沿著一條直線，畫面也會隨之慢慢浮現。

水平線。

加上文字輔助後，海和天空之間寬闊的水平線就出現了。僅是以「線」為起點，想像力就能如此無限延伸。所謂的對話和溝通，都是憑藉著我們的想像力而生的。

天　空

海　洋

形狀與身體

站在地球上。

誕生於地球這顆行星上，我們因為受到地心引力的影響，擁有「上方是天、下方是地」的身體感知。尋找身體平衡，垂直站立，是自然而然的體感。試著將雙手向兩側展開，便能以身體為軸心，感受到「左和右」的方向性。

設計和人類無意識所擁有的體感是密切相關的。
首先請將「天地」「左右」當作起點，去思考平面設計的「軸心」吧！

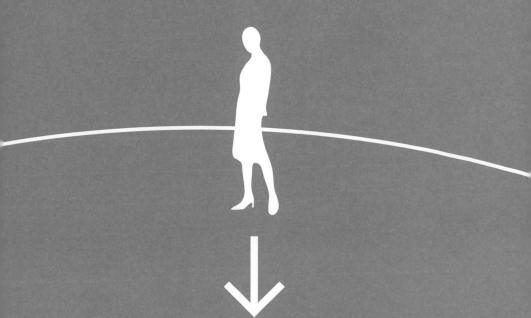

形狀與身體

天地、左右。

設計作業，是以四角形向中心拉出的水平輔助線和垂直輔助線為起點。
在製作草稿的階段，第一個步驟是決定天地左右的畫面尺寸。水平垂
直和中心點的概念，是平面設計最基本的體感。

◆ **從畫面的中心拉出水平和垂直的輔助線**，將此作為基準，便能發展出合理的排版
 結構
◆ **重心** 一般而言，若把重心設定於比實際的上下中心稍微偏高的位置，更能呈現
 平衡感，這就是所謂依人類體感而成的設計

天

左

右

地

水平、垂直、安心。

因為水平和垂直非常安定，所以會為畫面帶來安心感。環視周圍的空間，幾乎所有東西都是依隨著水平垂直的規則而存在。

傾斜與不安。

另一方面，傾斜會讓人感到不安，也會喚醒我們的注意力。正因為我們習慣身在地心引力的影響中，一向以體感的平衡為「創造」的基礎，傾斜才會如此讓人心紛擾。

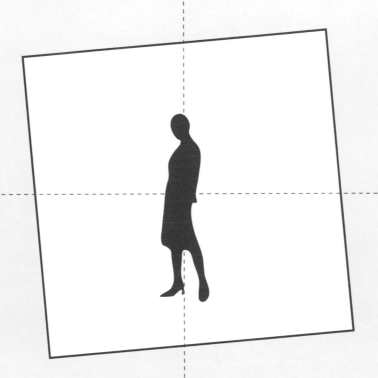

形狀與身體

身體感知的形狀。

我們的生活充斥著直線及正方形等等的人為形狀。我認為設計就是由
身體所感知到的天地左右所建構出的一種空間與狀態。

設計的原型。

導演史丹利・寇比力克（Stanley Kubrick）的科幻電影『2001太空漫遊』片頭中，有一幕以原始時代的荒野為背景，猿人們因黑色長方體巨石的出現而受到驚嚇的片段。若是把「巨石」作為人造物或是文明的隱喻，我們也可以將它視為「設計」的象徵物。幾何學物體和大自然風景的對比，令人留下了深刻的印象。

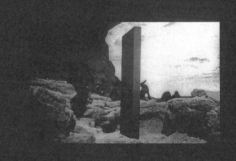

■ **『2001太空漫遊』**（A Space Odyssey）　史丹利・寇比力克導演的科幻電影。
1968年上映。以巨石為起點，跨越時空的故事

■ **巨石**（monolith）　英語的字義為獨立的巨石。在電影故事中，則是指邊長比為
1：4：9 的四方體。整數的比例，隱喻著這是一個由文明生物體所創造的物件

　　　　　　　　　　　　　　　　　　　　　　　　　　　　　　　　　　形狀與身體

設計的發現。

設計是人類因循著某種意圖而創造出的東西。史前時代的人們將容易
得手的貝殼或長棍作為生活的道具，提煉那些道具的本質，使之進化
成更具機能性的型態，就是設計的起點。

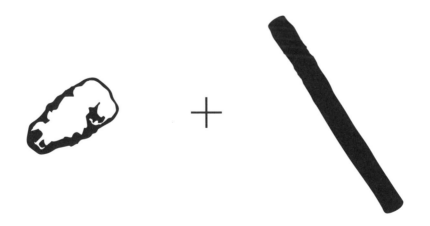

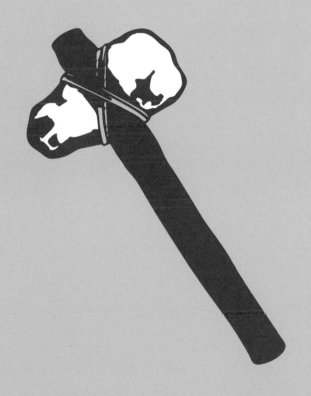

形狀與身體

圖形的發現。

從大自然中尋找形狀和結構，是人類與生俱來的習性，這項特性也與
「圖形的發現」有著密切的關聯。

幾千年前，被綁在樹上的家畜，吃光了繩索所及範圍內的草，也許人
類正是因為那片光禿禿的草地，才發現了「圓形」。若是如此，人類
或許也是透過葉子對折時所出現的那條軸線，看見「直線」的存在吧。
這麼說來，圖形並不是從一開始就存在的，而是我們將自己眼見的圖
形加以概念化的產物。

形狀與身體

點、線、面。

為了養成平面設計的基礎能力，必須確確實實地了解形狀構成的原理。

若將形狀拆解為「點、線、面」，便能培養出「發現圖形結構」的能力。
只要有了這樣的能力，漸漸地就更能看見平面設計的本質。

■ **點・線・面**（dot, line, plane）　由瓦西里・康丁斯基（Wassily Kandinsky）在造形
　　理論中提出的形態三要素。他所授課的「包浩斯（Bauhaus）」是1919年創立於德
　　國中部城市魏瑪（Weimar）的學校。該校被譽為美術、工藝、建築的中心，可以
　　說是設計成型的起點
◆ **形狀的原理**　基礎造形。依照基本的圖形構成的表現手法，為了習得造形原理的
　　鍛鍊

「點」僅代表著一個點的存在位置，並無大小之分。為了讓點的位置可視化，才將點繪製成顯而易見的圓形。假設它沒有長度及面積大小，它便是「0」，將它計算為一個圓點，那便是「1」。

● ● ● ● ● ● ● ● ● ●

「線」是「點」移動的軌跡，並無寬度而言，透過粗細的表現讓「線」可視化。我們也可以將它看作是擁有長度的點。「直線」若有盡頭，則稱之為「區段」。

◆ **點・線・面** 在 Adobe Illustrator 中，點稱作「錨點」，點與點之間的是「曲線區段」，兩個以上的區段組成「路徑」，面則是「封閉路徑」

形狀與身體

「面」是水平或垂直的線條連續展開的圖形。呈現二次元的面積、範圍。
若線持續變寬，也可視作一個「面」。

如同正圓形和三角形，「正方形」是依照固定比例而展開的四角形。
四個邊長相等，四個角的角度也相等。

旋轉的線。

線，會隨著「角度」而改變樣貌。「水平線」為畫面帶來安定感；「垂直線」像是確實站在地面上；「斜線」能讓人感受到動感。

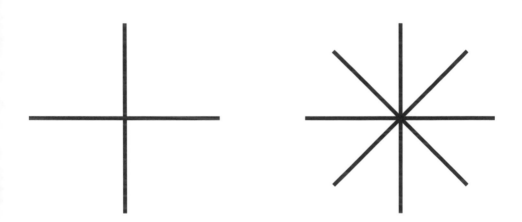

線開始旋轉後，我們就能看見中心點，若是線的密度更高，呈放射狀無限重疊後，即會產生圓形的輪廓。

形狀與身體

線、角度、三角形。

「線、旋轉、角度」與「正方形、對角線、三角形」之間有著濃密的連結。
平面設計的基礎中的基礎，與四則運算、幾何學的基礎密切相關。

◆ **四則運算** 若把注意力放在「數字」上，可以更有組織地進行設計工作。例如加減
　乘除、分數、倍數，尺寸和角度的單位等
◆ **幾何學的基礎** 有些許概念的人請複習一下吧！
○ **畢氏定理** 直角三角形的「兩股平方和＝斜邊平方和」
○ **三角函數** 角度大小和線段長度的函數。「sin(θ) 正弦」「cos(θ) 餘弦」
　「tan(θ) 正切」

將 360 度分割為 8 等份，每個角為「45 度」，依此展開後，直角為 90 度、垂直 180 度。

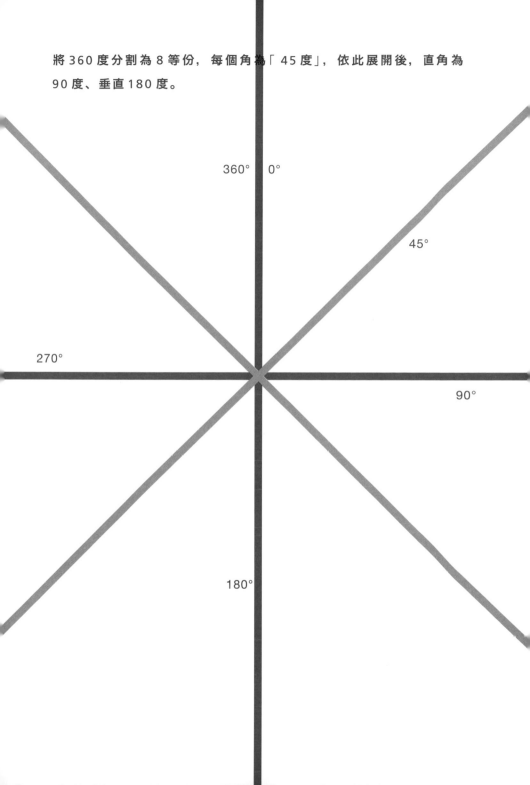

360° 0°

45°

270°

90°

180°

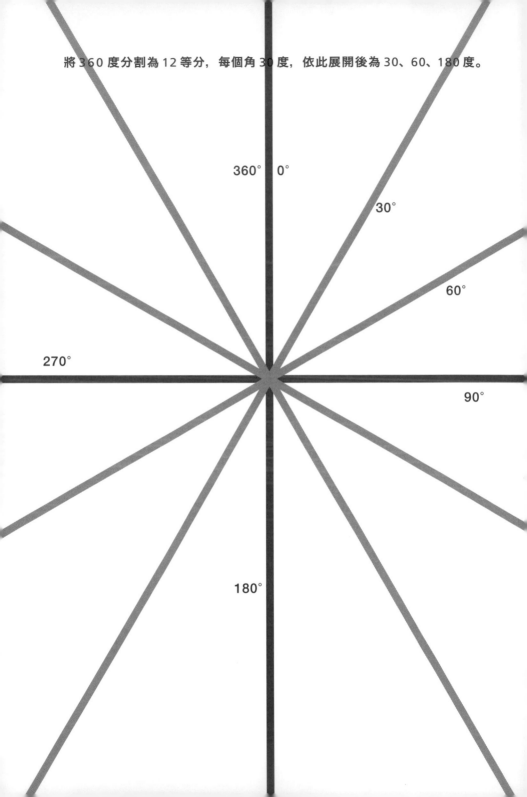

將 360 度分割為 12 等分，每個角 30 度，依此展開後為 30、60、180 度。

360度的世界。

角度的單位，從方位到時間，都可以用「360」和其公約數來表示。時鐘的一小時、或指向10分的長針角度是30度。經過12小時短針繞完一圈、或是經過60分長針走完一圈的角度是360度。從北極或南極眺望地球的緯度，1小時為15度、24小時繞完赤道一圈則為360度。以方位來說，東西南北皆為1/4，意即90度，再分割一半後的西北方向則是1/8，45度。所有角度都是合理地存在著。

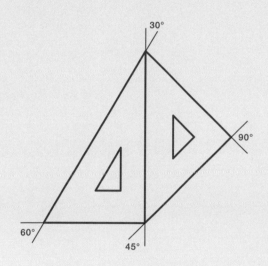

- ■ **360度**　以2、3、5及其倍數分割，是個公約數眾多、方便的單位
- ■ **特別角**　30、45、60、90度
- ◆ **三角尺的角度**　亦被稱作「特別角」。可以將三角尺放在手邊，增強對基本角度的熟悉感
 若是妥善利用「等腰直角三角尺」和「直角三角尺」中「90度及45度」「60度及30度」的組合，甚至能繪製出「15度」的單位
- ◆ 將「特別角」和「倍數」的概念使用在圖形上，便能輕易地讓形狀與數字更有一致性

形狀與身體

圓，是點的迴圈。

「圓」，是「點」轉動的軌跡。中心點和圓周因而形成，沒有任何角度的圓，是世上最單純的圖形。牽動著中心點和圓周的線段稱為「半徑」，半徑轉動一圈後，圓面就成立了。

共享中心點的圓。

「同心圓」是共享著中心點，但與中心距離各自不同的「點」所繞成的
軌跡，像水波一樣，從中心逐漸向外擴散著。以「圓」為素材，在設
計上也能發展出許多變化。

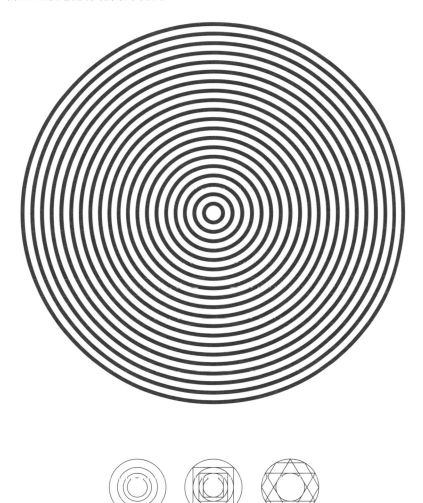

◆ 將圓與正三角形、正方形、正多角形等圖形排列於同一個中心點，可以體驗多種
　表現手法的樂趣

圓與莫列波紋。

若將上述的同心圓稍微偏差地擺放，就能創造出波紋感。透過平行、旋轉、大小等的錯位，平行線或格紋等具有規則的形狀也會出現充滿衝擊力的干涉條紋。

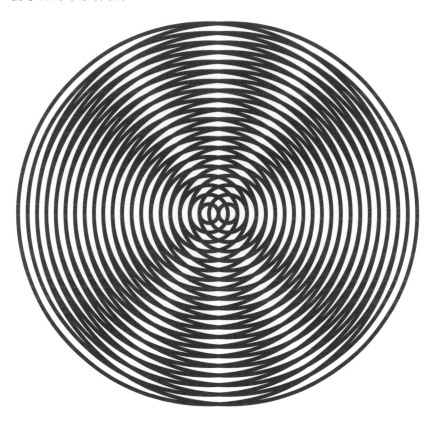

◆ **莫列波紋**（moiré） 以一定且連續的樣式而形成的莫列波紋，在「形成與否」的灰色地帶上效果更為顯著，需要一邊嘗試一邊製作

圓與螺旋。

將線與線之間的間隔相等的同心圓對半分割，並左右錯位，整體就會變成「螺旋」的其中一種型態。視覺上可以表現出向中心集中或發散的效果。

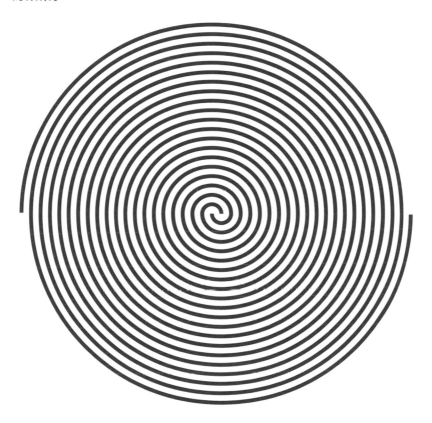

■ **螺旋／漩渦線**（spiral）　「點」逐漸遠離中心的軌跡

○ **阿基米德螺旋線**（Archimedean spiral）　亦稱等速螺線。線的間隔相等且固定的螺旋。以一定的間隔從中心點向外移動的軌跡，如捲線的畫面

○ **等角螺旋**　從旋轉中的圓盤的中心點開始，以一定的角度向外拓展的軌跡。如溜冰時一邊旋轉一邊向外移動的畫面

　　　　　　　　　　　　　　　　　　　　　　　　　　　　　　　　形狀與身體

比例的金、銀、銅。

在設計時使用「比例」的概念，能跳脫直覺，創造出合理且具有必然性的設計。

以四角形的基本「正方形」為固定比，能發展出所謂比例完美的「貴金屬比例（metallic ratio）」。首先當然是「黃金比例」，接著依序是「白銀比例」和「青銅比例（bronze ratio）」。

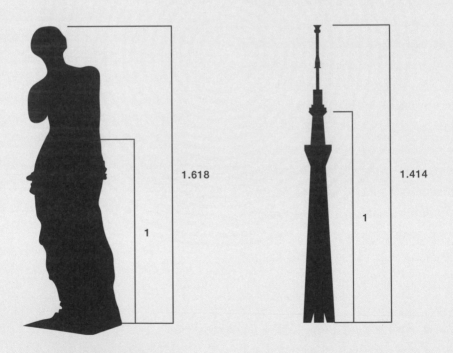

■ **米洛維納斯**（Vénus de Milo）　頭部高度與肚臍高度的比例被譽為「黃金比例」
■ **東京晴空塔**（Skytree）　全體的高度和第二展望台的高度是以「白銀比例」設計而成

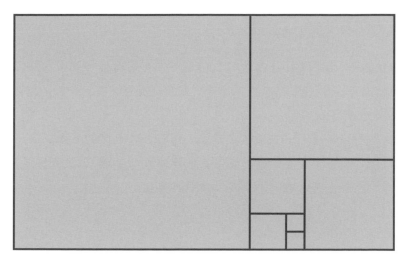

黃金比

白銀比

青銅比

形狀與身體

黃金的長方形。

「黃金比例」指的是以正方形的 1／2 邊長為起點，連線到對角線所產生到的線長為半徑描繪出的新路經，意旨只要有一個正方形，就可以無限地發展下去。

這項人稱最美的比率，無論是在建築、西洋繪畫、品牌視覺設計（Logo）等領域，都被廣泛地使用。甚至在吉薩的大金字塔、『蒙娜麗莎』和 Apple 的 Logo 中，都能找到黃金比例的存在。

■ 黃金比例（golden ratio） 1：(1+√5)/2 約 5：8 1.618…
以數字來說，即是「斐波那契數（Fibonacci numbers）」，亦稱黃金分割數列。每個數字都是前兩個數字的加總，如（1.1.2.3.5.8.13…）以此類推。螺旋圖形也可以應用在這個概念中

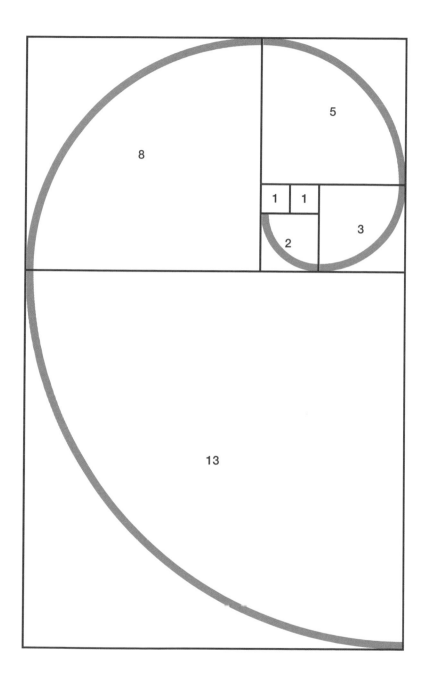

再怎麼折，都是矩形。

「白銀比」是將正方形對角線的長度（√2）作為半徑繪製出的新圖形。
只要有兩個正方形，就能無限地展開新的圖形。
不斷對折，長寬比例也不會改變，是「規則長方形」最廣為人知的特點，
此合理性也被應用在紙張尺寸的比例上，如 A4 影印紙或 B5 的筆記
紙等。另外，有許多日本的歷史建築也使用了白銀比例。

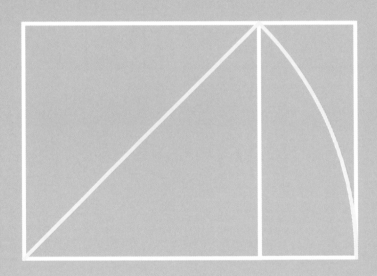

■ **白銀比例**（silver ratio）　規則正方形　1:√2　約 5:7　1.414...
　　若再加上一個正方形，則有另個版本（2:√2）
■ **紙張尺寸**　日本主要使用「A 列」和「B 列」兩個體系。國際規格的「A 列」（A0 是
　　面積 1㎡ 的白銀比例）以書面 0 尺寸使用為大宗，如 A4（297 mm x 210 mm）。本
　　書尺寸是 A4 一半的 A5（210 mm x 148 mm）。日本獨自的 JIS「B 列」中，B1（1030
　　mm x 728 mm）是海報的常見尺寸

A1

A2

A4

A3

A6

A5

身體感知與造形的原理

形狀的身體

人類在看形狀的時候, 使用的是大腦的想像力。

以地心引力和體感為出發點, 設計與身體感知有著密不可分的關連。

人類在生活中發現的形狀, 會成為設計的原型。

- 用腦看設計, 讓腦看設計
- 設計以地心引力和體感為起點
- 平面設計從天地左右和水平垂直揭開序章
- 水平垂直帶來安心感, 讓畫面安定
- 人類會從既有的機能中發現設計靈感, 從大自然裡找到各種圖形

形狀的結構

理解形狀的基本原理, 並培養觀看的能力,

就能創造具合理性的設計。

- 所有的形狀都以點、線、面為基本
- 線是連續行進的點, 面是線的延續
- 線若旋轉, 則會出現角度。角度和三角形有所關聯
- 以單位來理解角度(360度)即可
- 點繞一圈則成圓。圓可以發展為同心圓、波紋、螺旋
- 以黃金比例等比例理解從正方形變成長方形的原理

2

設計的
解讀

眼界的見解
設計的科學

傳遞給想像力。

平面設計，其實是重新打造「溝通（communication）」的過程，驅動
人類的想像力，展現豐富且富有彈性的表現能力。
人類知覺中的「見解、眼界」和設計表現中的「展現方式、傳遞方式」
是有所連結的。

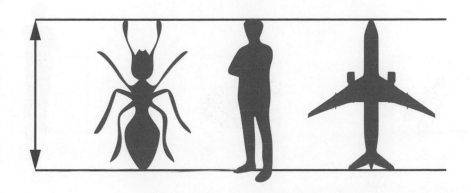

和想像力合作。

喚醒想像力，將所有東西形體化、可視化的過程，是平面設計的本質。
因此，平面設計不僅是關於平面表現，更牽涉到立體表現、幾何學圖
像等各種視覺手法。

■ **擴大和縮小**　原尺寸兩倍的螞蟻、被縮小1/5的青蛙、而1/50的人則被縮小為
1/500、1/5000。螞蟻縮小50%、人放大50倍就是原尺寸

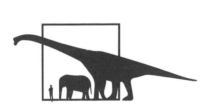

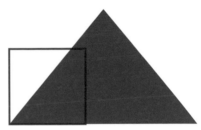

設計的解讀

大即是小。

所謂的「大小」，區分為「表示尺寸」「想像的尺寸」「實際的尺寸」。

對象物體「object」和畫面框架「frame」的大小關係是相對的，物體變小也等同於框架變大，透過畫面修整（trimming）即能大大地改變圖像的風格。

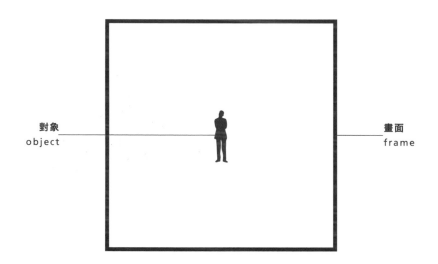

對象
object

畫面
frame

■ **Trimming**（亦稱 cropping） 意指切除一部份畫像

◆ 根據物品（object）的「大、小」、中央、上下、左右等等的「位置」和「整體、一部份」，都會讓呈現有所不同。同時也要注意整體的「水平、垂直的修正」

◆ **對象物體**「object」和畫面框架「frame」的關係不僅存在於圖像中，也能應用在文字和排版等等領域

固定框架「frame」後，將物體「object」擴大縮小。

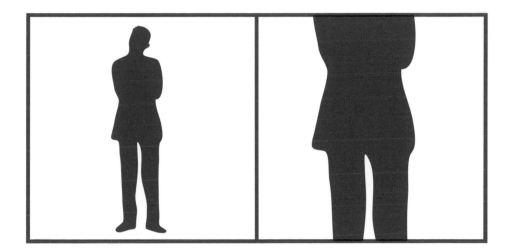

設計的解讀

固定物體「object」後，將框架「frame」擴大縮小。

◆ **擴大和縮小**　因應設計的內容，可以嘗試「object」和「frame」的多種變化，最後
　再回歸實際的尺寸即可
◆ **數值的使用方法**　以分數、倍數、百分比來計算擴大和縮小，便能簡潔又合理的
　完成設計
○　10％＝1／10　　10倍＝1000％
○　25％＝1／4　　 4倍＝　400％
○　50％＝1／2　　 2倍＝　200％

　　　　　　　　　　　　　　　　　　　　　　　設計的解讀

2D是自由的。

2D

除了左右眼的視覺差異，背景、光影、眼神移動等情報與資訊，都是人的大腦在建立「立體感」的時候很重要的因素。

為什麼我們在觀看「平面」的照片或電影時，不會覺得他是扁平的呢？這要多虧了大腦的想像力，驅使 2 次元的影像在我們眼中變得立體。

在平面影像上，想像力也會影響我們對於大小的判斷。就算在 2D 平面上把大象縮小，我們也不會覺得那是頭「小象」，因為大腦已經預先構想了大象的實際大小。

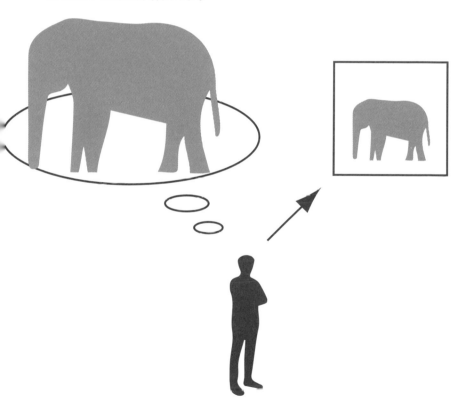

而「立體」的圖像則會限制了我們對於物體尺寸的想像，3 次元的影像中，我們的大腦會被強制接收立體的資訊，因此想像力無法發揮太大的作用。若把很大的大象投影在小螢幕，我們會先入為主地認為那是一頭如眼所見的小象。

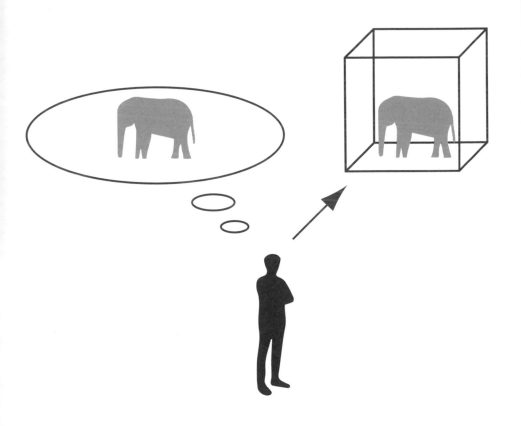

3D是真實的。

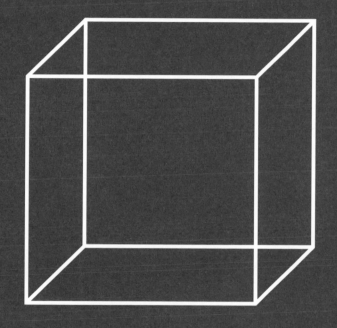

3D

圖形空間。

2 次元的載體可以說是超越次元的「圖形空間」。善用大腦的想像力，突破平面和立體空間的深度限制，這一點可說是平面媒體（media）在視覺傳達上最大的武器。

人有多視角，而相機為單一視角。

我們以「視角」來探討視覺空間吧！

身為人類的我們，之所以能夠客觀地認知空間，是因為我們擁有多元的視角。然而，相機只有單一視角，因此會將人類的知覺、感知固定在「單一視角」上。

人類的眼睛並非相機，影像並不是穿過視網膜就能達到觀看的作用。反而是像掃描般，眼睛看到的是片段，再由大腦進行編輯，因此我們並不是「看見」單一物品，而是包含周遭環境一同吸收整理，最後大腦以故事的形式來決定我們看見的是什麼。

- ■ **為了避免攝影時的違和感**，智慧型手機其實是使用了比人的視角更寬廣的廣角鏡頭。「想拍的」畫面和相機的對焦後「實際拍到的」畫面之所以會有落差，是因為人類擁有「多元視角」的感官
- ■ **視覺的恆常性**指的是大腦會協助修正大小、形狀等資訊。因此長方形的紙張，放在桌上看起來也不會歪斜；將手向遠處伸展，也不會感到手的大小有所變化

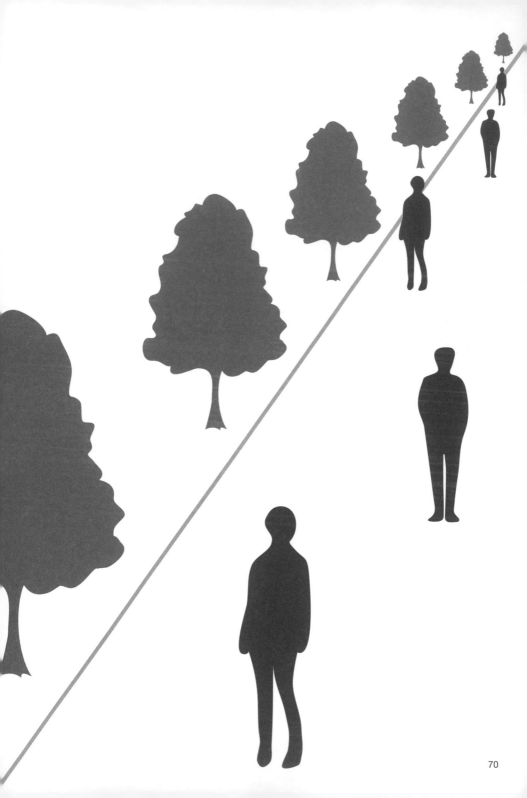

主觀的單一視角。

想在平面上表現出遠方的風景，可以使用的「遠近法」有很多。

其中「透視法」是固定單一視角的位置，其原理和相機鏡頭所呈現的
方式相同，是種主觀的表現方式。
另外還有「投影法」中被稱作「中心投影」的方法，具有高度的真實性，
但視角被限制於中心的單一固定點上。

中心投影

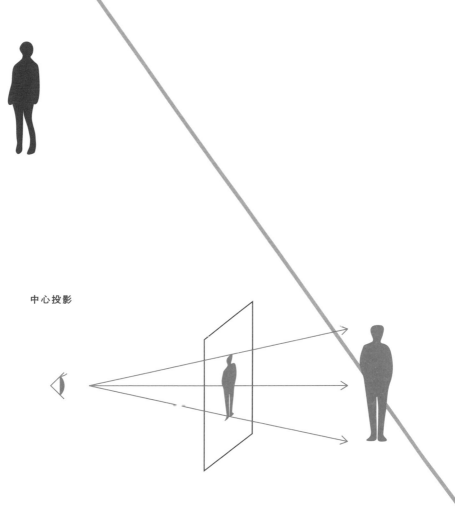

設計的解讀

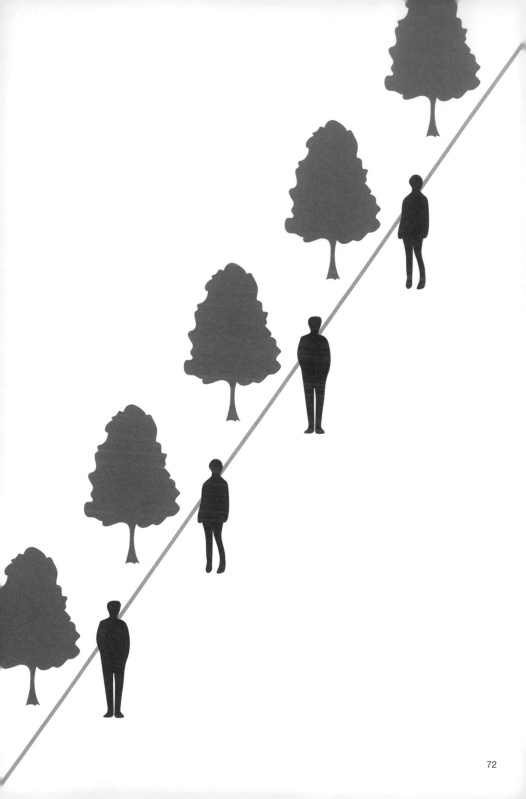

客觀的平行視角。

「投影法」中的「平行投影」則是像終極版的望遠鏡，彷彿是從宇宙另一端望向此處的視角。

因「平行線」無限延伸，視角不局限於特定的點上，這樣客觀的表現方式，也可以說是一種平面的視覺空間。

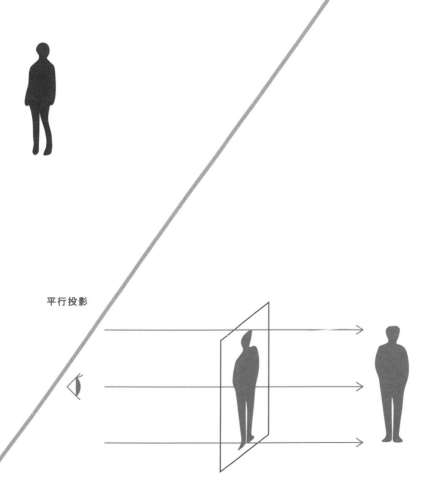

平行投影

設計的解讀

透視法（3點透視）

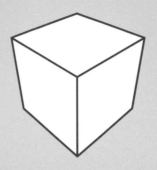

等軸測投影法

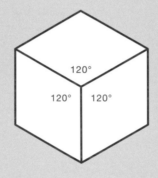

半斜投影法

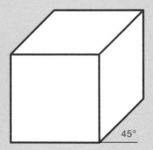

搭配我們的想像力，觀看的方式也是平面空間的重要元素。

■ **遠近法** 能夠表現立體和深度的方法

■ **展望**（perspective） 語源是「看」，不僅是對於物體或風景的觀看方式，也包含對於「思考」的展望等多層面的意義

■ **透視法** 不論是西洋繪畫或最新的電腦圖學（Computer Graphics），透視法是能夠表現真實性的方法，據說中世紀後首先使用透視法作畫的是義大利的畫家達文西（Leonardo da Vinci）。投影法又可細分為「中心投影」和「透視投影」等

■ **平行投影** 經常被使用於立體和建築領域中，也可以相容於平面表現

○ **等軸測投影法**（isometric） 使用120度角的「等角投影」的一種

○ **半斜投影法**（cabinet） 使用45度角的「斜投影」的一種

視覺的遠近感。

到目前為止，已經有許多融合視覺和空間感覺的手法被探討過。

■ 不被透視法拘束的空間表現

○ **鳥瞰圖與全景**（panorama） 從天空望下的視角

○ **卷物表現** 距離と時間の遠近法

　如京都高山寺代代相傳的繪卷『鳥獸戲畫』（日文原名：鳥獸人物戲画）和初期的『瑪利歐兄弟』等

○ **空氣遠近法** 靠近則鮮明；拉遠則淡泊，如水墨畫等

○ **多元視角** 將複數的視角或剪裁表現於同一個平面上，如立體主義的繪畫等

設計的解讀

視覺的語言。

數學、圖形、認知科學等，在科學方法和設計之間，我們可以找到一些關於表現方法的暗示和線索。我們如何感知形狀？如何創造形狀呢？讓我們用科學一點的方式來看看吧！

腦的觀看。

大腦會在形狀中找到規則、線索和各個元素的關聯性。在看似規律的樣式中找到特徵，加以分類，最後以整體的概念來理解、認識形狀。

■ 特徵的關聯性

○ 相近　　距離相近的東西

○ 相似　　形狀和顏色等相似的東西

○ 封閉　　填滿不完整的資訊

○ 連續　　連續的形狀和樣式規則

○ 共同命運　　個別物體同時移動或變化

○ 經驗要素　　以過去的經驗被分為同類的形狀們
　　　　出處為「格式塔理論（Gestalt principles）」的圖表統整

◆ 依循法則面對設計，不僅會獲得許多排版的靈感，也能發現設計的問題點

○ 鄰近的物體，關係較近

○ 將相近的兩者並排，畫面顯得清爽，也能一目瞭然之間的差異

○ 若圖形有抑揚節奏，更能明辨差異

○ 包圍中心點，更容易理解圖像

○ 相同的規則樣式和顏色，看起來會相容

設計的解讀

腦的創造。

不規則的形狀會強烈地觸動我們的心。如同上述幾何學的例子，面對不規則的形狀，大腦一樣會從中找到規則，整理特徵，並指出其中的關聯性。不規則的形狀會更容易喚醒我們的記憶和經驗，發揮視覺的想像力。

■ **空想性錯視**（pareidolia） 本能性地從記憶中尋找相似的東西，並將之投射於無意義的不規則形狀上。例如將雲的形狀看作人臉等的一種心理現象

三點成臉。

人類在辨別「臉」的時候，至少需要「眼睛」和「嘴巴」這兩個要素。
讓我們來實驗看看能否僅僅使用三個「橢圓形」來表達情緒吧！

設計機器人的臉時，或許不需要想像力，單純地用簡單的三個點，作
出沒有獨特個性的表情也無妨。

■ 視覺擬像（simulacra） 簡易的圖形，讓大腦發揮想像力
◆ 在設計表情或動作時，會發現「非語言的溝通方式」是表達情緒的一大要素

設計的解讀

用眼觸碰。

除了線條和顏色，立體感也是一種同等重要的設計效果。些許的質地變化、傾斜、光影或光澤等視覺的線索，會促使我們以過去的記憶為基石，感受立體感和觸感。

使用在電腦或智慧型手機畫面上的「UI」設計，大多屬於「扁平化設計」，將不必要的元素都去除。但若仔細觀察畫面和圖示，會發現其實存在著大量的立體效果。讓人「無所察覺」也是設計的一部份。

■ **UI**（user interface） 使用者介面，意指使用電腦或平板時的操作順序，進而將「體驗」融入設計中，廣泛地意指「UX（user experience）」
■ **扁平化設計**（flat design） 省去不要的元素，扁平且簡單的設計
■ **擬真化設計** 又稱擬物化設計（skeuomorphic design） 更強調仿真、立體感表現，與「扁平化設計」是極端的兩者

是魚，對吧。

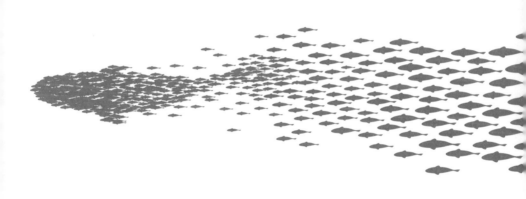

表現「全體與部分」之相互關係的方法。小魚聚集成群，整體看來就
是一條大魚的成形。

魚群的表現，讓人想起繪本『Swimmy』，此外，在 M. C. Escher 的
版畫當中，也曾用一種數學式的方法表現了「全體與部分」的概念。

■『Swimmy』　荷裔的美國繪本作家李歐．李奧尼（Leo Lionni）的作品

■ 莫里茲柯奈利斯・艾雪（Maurits Cornelis Escher）　荷蘭的版畫家。創作手法多元，
　如錯位或數學式的表現

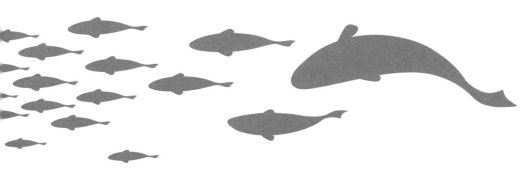

◆ 將科學當作設計的養分，改變視角後可以找到更多設計靈感

■ 全體與部分

○ 相似形（similar figures）　無關大小，僅形狀相同

○ 分形（fractal）　整理與部分是出自於同樣的構造

■ 踏覺的表現　相關的關鍵字

○ 錯視（illusion）　大腦誤導了視覺判斷

○ 拓撲（topology）　構造相同不變

○ 類比（analogy）　相似事物的關係

　　　　　　　　　　　　　　　　　　　　　　　　　　　　設計的解讀

六色的彩虹。

透過「光」和「色」的原理，我們可以用簡單的系統來理解顏色。

生活在太陽光底下的我們，之所以會覺得白紙是白色的，是因為我們
將白天的光線當作基準去認知色彩。
「可視光線」是介於紫外線和紅外線之間，人眼能見的波長範圍。「光
的三原色」的三個視細胞對電磁波產生的感知和反應，即成為我們認
知中的「色彩」。

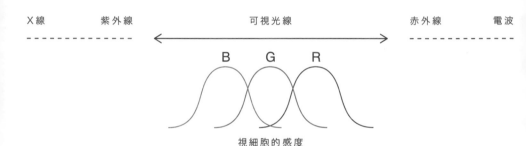

視細胞的感度

◆ **色彩言語** 顏色也是視覺傳達設計中很重要的元素之一。用色彩當作語言，在設
計使用上效果非常突出
■ **色彩的恆常性** 雖然太陽是產生色彩的基準光線，但即使照明環境改變了，白紙
看起來依然是白紙。這就是一種「視覺恆常性」

M　　　　B　　　　C　　　　G　　　　Y　　　　R　　　　M

設計的解讀

「光」與加法。

「光的三原色」是由紅（red）、綠（green）、藍（blue）所組成，簡稱作「RGB」）。螢幕的圖像顯色即是三原色的「發色光」。三原色的混色過程猶如「加法」，因而創造出了白色。

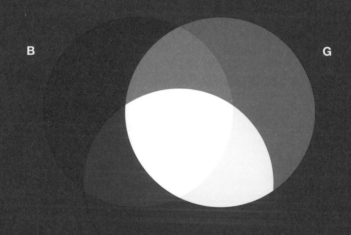

B

G

R

- ■ 發色光　「加法混色」
- ■ RGB的單位　以16進位法的兩欄，加上10進位法的16x16=256來表示。例如「紅色」是16進位法「FF 00 00」、10進位法「R 255 G 0 B 0」

「色彩」與減法。

「色彩的三原色」為藍綠（cyan）、紅紫（magenta）、黃（yellow），
簡稱「CMY」，一般印刷時便是經過物質「反射光」的補色作用，讓我
們看見色彩的區別。不同於光的三原色，色彩的三原色在混色時，顏
料像是「減法」般，並逐漸創造出黑色。

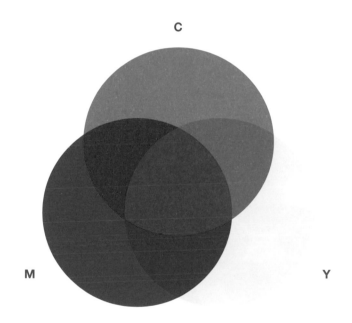

- ■ **反射光** 「減法混色」
 C 是除互補色外光的原色 G＋B、而可見光 M 是 R＋B、Y 是 R＋G
- ■ **CMYK 的單位** 以各顏色的百分比來表示
 例如「淺綠」為「C 50 M 0 Y 100 K 0」
- ■ **一般的色彩印刷**中，為了補強三原色無法處理的深色部分，會再加上「墨版 K（key
 plate）」以 CMYK 進行印刷。而並不是全黑色（black）的 K 喔！

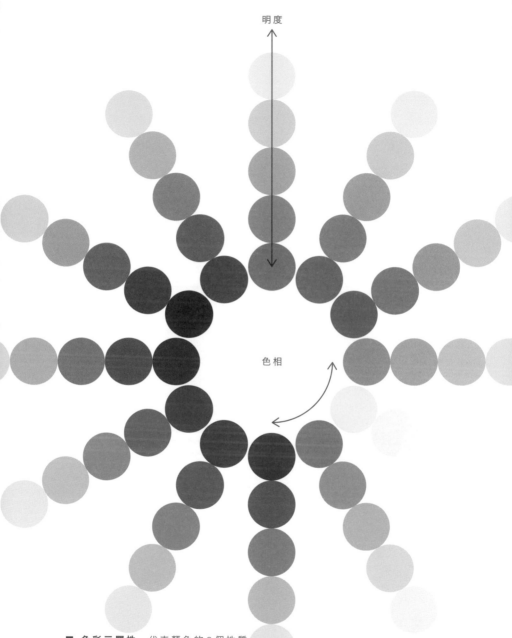

明度

色相

■ **色彩三屬性** 代表顏色的 3 個性質

○ **色相**（hue） 色彩相貌與名稱

○ **明度**（lightness） 色彩的明暗程度

○ **彩度**（saturation） 色彩的鮮豔程度

 顏色有不同的個性

光與色的三角關係。

結合「光的三原色」和「色彩的三原色」就會產生六色的「色環」。在此色環當中，光和色彩的三原色各自形成三角形，經交錯、倒置排列後，就能看出其中的規則。即「光的原色」混色後，正是兩者間的「色彩的原色」，反之亦然。

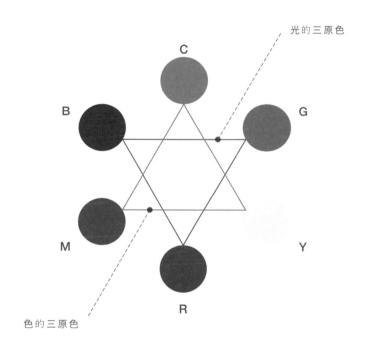

■ **補色**（相對色）　色環上與自己正相對的顏色

　　　　　　　　　　　　　　　　　　　　　　　　　　　設計的解讀

不用地圖的世界地圖。

將情報可視化，即可展現原本看不見的東西。

不同於一般的地圖，僅將數值和比例視覺化，就能用不一樣的視角觀看、理解地球。

右圖是以各國家及地區的人口為數據，按各大洲順序排列的圖像。縱軸的線是國家與地區，人口的多寡則以文字大小來表示。

■ **資訊圖表**（infographics）　無論是科學數據或抽象概念，都可以用情報視覺化的概念來進行設計。基本原理如地圖、統計圖表等，可應用在圖形設計或繪畫表現等多元的領域

◆ 根據不同目的，可以大致分為兩種手法。
　其一，是為了詳細且正確地傳達情報和資訊。其二，是為了傳遞大致的整體印象和內容。首先必須分析數字、整理表格，再來仍須製作一般的傳統圖表，最後才因應目的，決定表現的手法

Asia
Oceania
Africa
Europe
North America
Russian Federation and NIS
South America

喝咖啡的同時，
也來思考一下
地球暖化的問題吧。

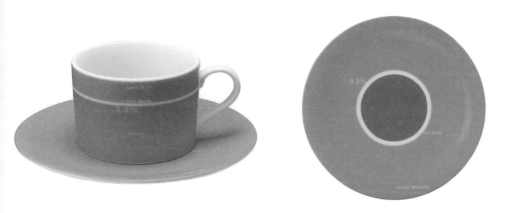

用長條狀圖表，來表示地球的海、陸、冰的面積比例，並將其表現在
杯子和杯碟上。讓人在每天喝咖啡時，也有時間思考環境問題，這就
是運用在生活中的資訊圖表。

Land 26.0%

Ice Area
3.2%

Oceans
70.8%

設計的解讀

有引導力的設計。

好的設計，會自然而然地帶動我們的身體回應。

比方說我們喝咖啡時，手總會下意識地找到杯子的把手，對吧？因為把手的存在，本身就是一種暗示，這是一種無意識、自然引導的「示能性」設計。

■ **示能性**（affordance） 美國知覺心理學家詹姆斯・吉布森（James Jerome Gibson）所造的詞彙。意指不需仰賴文字或訊息等標示，即能營造特定的環境引導出人類的特定行為

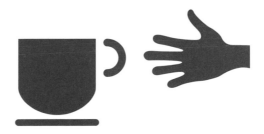

是貼心，還是多管閒事。

在小賣店

1 車站廁所的標示不清楚

2 很多人來小賣店問廁所在哪裡

3 自認貼心地加上「廁所在這邊」的標示

4 標示增加反而讓資訊更混亂

5 來問路的人變得越來越多

6 張貼更多更多的標示

7 越來越難以理解

公共空間中，經常會看見雜亂的情報，讓人無法掌握真正重要的資訊。除了標示太小而讓人找不到，太多不必要的資訊也是一大原因。

容易理解的傳達設計，不是靠「加法」來增加資訊量，而是選出必要的元素、將不必要的東西刪去的「減法」設計。

◆ **減法設計**　　先從想傳達的事情中挑出「必要」的元素，再進行設計，才能將「真正想說的話」傳達給觀者。這項設計是加法或減法？平常就要培養確認的習慣

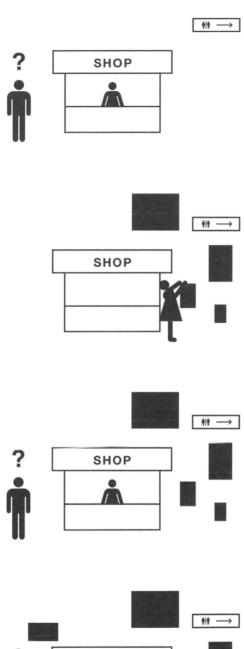

設計的解讀

透過觸感來閱讀紙張。

根據載體的不同，會產生不同種類的「不自覺」，理解這件事情對設計工作是很重要的。我們來比較一下紙本和螢幕的差異吧！

「紙媒體」是空間和紙面都具有連續性的載體，翻書的時候，手指會感受到紙張的質感與重量，除了手的觸感，還能聽到紙張的聲音。紙張和周圍環境皆生存在同樣的空氣介質裡。正因為書籍和紙媒體擁有空間的連續性，紙張的邊緣和周圍的留白都是設計上很重要的元素。對於此書，我們一開始也是先依厚度和整體排版來判斷資訊量，因此才能用悠哉的狀態閱讀這本書。

另一方面，智慧型手機的「螢幕」是種片段的空間，所謂的畫面就像是窗戶一樣，讓人把注意力集中於窗內的資訊。比起紙本，光滑的螢幕幾乎感受不到物理的質感，感覺上反而像是透過畫面的框框，偷看裡面的內容。「非必要的留白」會造成閱讀上的干擾，不曉得是不是因為網路上的資訊太無窮無盡的關係，我們透過手機螢幕尋找必要情報時，通常會變得比較性急，下意識地想要屏除多餘的東西。

2 設計的解讀
總結│平面設計的訣竅

視覺與圖形空間

眼界的見解

做平面設計,需要善用人的視覺和想像力。

超越2D的平面,不被大小尺寸束縛,且利用人的知覺原理的表現手法,就是平面設計。

- 平面設計需要與人類的想像力攜手合作
- 框架和物體的大小是相對的
- 透過擴大縮小和畫面修正改變印象
- 2D較自由,能讓大腦發揮想像力
- 3D較真實,想像力會被縮限
- 相機是單一視角,人眼則是多元視角
- 理解平面的空間和深度
- 中心投影是主觀的,平行投影則是客觀的
- 理解透視圖法和平行投影圖法的差異
- 視角不限,深度的表現手法可以很多元

設計的科學

透過視覺的語言來看設計。

形狀牽動著知覺、心理,能讓人心悸動的設計都能用科學來說明。

可以藉由設計讓「看不見的東西」變得可見。

人會自然被設計引導,做設計要以人為本。

- 格式塔理論(Gestalt Theory)與排版存在著相互關係
- 是大腦在創造形狀。觀看的空想性錯視
- 看起來像是一張臉。觀看的視覺擬像
- 利用知覺與觸覺做設計,如UI及扁平化設計
- 透過數學和幾何學了解全體及部分的表現
- 從三原色重新理解何謂「色彩」
- 光的三原色是加法原則,色彩的三原色是減法原則
- 以光線和色彩的三角關係理解「色環」
- 情報設計的資訊圖表和地圖
- 從示能性的角度思考具有引導力的設計
- 練習用減法來做設計
- 了解紙本與螢幕的差異

3

用文字
說話

文字的結構
語文與字體

組合語文。

除了造形，「文字」也是一種平面設計中的溝通武器。從組合文字、
視覺要素，甚至把視野擴大到組裝信息的層次，就能發現「語文的組
成」不僅是平面設計的起點，更是視覺傳達的目標。

文字排版

↓

組合文字
組合信息

↑

平面設計

■ **活版印刷術**（typography） 指活字和文字排列、活版印刷等整體的專門技術。現
 在也被用在設計上文字排版等領域

用文字說話

讀、看。

「閱讀」文字的同時，我們也在「看」文字的形狀。若文字重疊，語文、的音、意都會消失，只留下形體，展現字體的表情。

■ 文字

○ **漢字** 具有音、形、意的「表語文字」

○ **假名** 具有音、形的「表音文字」。用一個文字表示「音節」

○ **字母**（alphabet） 具有音、形的「表音文字」。用一個文字表現母音和子音「音素」

文字的表達方式。

文字是由意、音、形三者組合而成。「文字」是言語轉化成形狀後的產物，而「字形」是文字的骨架，賦予字形個性的是「字體」的功能。「文字排列」則是讓字體能夠更活靈活現的關鍵。所謂的活字印刷（typography），指的就是從組裝文字開始的設計。

字距

行距

行間

文字に声の個
性を与えるの
が書体のしゃ
べり方が文字

111

用文字說話

文字的大小、字間、行間。

尺寸、字間、行間都是影響文字排版的因子。邊調整字的大小和行距
並將其排列，文字排版的基盤就出現了。再加上「字體」的變化，設
計會有更多的可能性。

- ■ **字間、字距** 「字間」是一行文字中，字身（文字假想外框）與字身之間的間格。「字距」是
 文字中心點與文字中心點之間的距離。字距與文字尺寸相同的話，則稱之為「等寬
 字距（ベタ組）」。調整文字之間距離則稱為「調整字距（ツメ組）」

- ■ **行間、行距** 「行間」是行與行之間的距離（文字假想外框為基準）。「行距」（行高）
 是行的基線（文字頂部的基準線）之間的距離。行的間距為字身的一半（1/2）時，
 則稱之為「2 分行間（2 分アキ）」，1/4 的話也稱「4 分行間（4 分アキ）」

- ■ **文字尺寸** 以單位來說，1「級 / Q」為 1/4mm，而 1「pt / point」為 1/72 英寸
 （inch）

- ◆ **文字的設定** 以 Adobe Illustrator 來說（「字元」面板）

- ○ 文字尺寸在「設定字體大小」設定，行間則是在「設定行距」調整

- ○ 「設定兩個字元之間的特殊字句（Kerning）」用於調整字間。「公制字（和文等幅）」
 用於「等寬字句（ベタ組）」，「自動」用於「調整字距（ツメ組）」。「設定選字字元的
 字距微調（Traking）」則用於「字距」的設定

- ○ 在「設定兩個字元之間的特殊字句（Kerning）」選擇文字的間距，或是用「設定選
 字字元的字距微調（Traking）」調整選取文字列的字間，如：數值 500 為半形字間，
 數值 1000 為全形字間

あなたの笑顔を見た瞬間に好きになってしまいました突然の告白で驚かせたかあ見にま白もこ

あなたの笑顔を見た瞬間に好きになってしまいました突然の告白で驚かせたかの笑顔好きのたん持ち然にしませ気かせたまって瞬った驚れしなしで知うにま白で驚かせた

あなたの笑顔を見た瞬間に好きになってしまいました突然の告白で驚かせたか

行間

大

↑

↓

小

あなたの笑顔を見た瞬間に好き
になってしまいました突然の告白
で驚かせたかも知れませんがこう
して気持ちを伝えなければ恋も愛
も何も始まらないと思うので勇気

あなたの笑顔を見た瞬間
に好きになってしまいまし
た突然の告白で驚かせ
たかも知れませんがこうし
て気持ちを伝えなければ

あなたの笑顔を見た瞬間に好き
になってしまいました突然の告白
で驚かせたかも知れませんがこう
して気持ちを伝えなければ恋も愛
も何も始まらないと思うので勇気
を出して手紙を渡します最初にあ

あなたの笑顔を見た瞬間
に好きになってしまいまし
た突然の告白で驚かせ
たかも知れませんがこうし
て気持ちを伝えなければ
恋も愛も何も始まらない

あなたの笑顔を見た瞬間に好き
になってしまいました突然の告白
で驚かせたかも知れませんがこう
して気持ちを伝えなければ恋も愛
も何も始まらないと思うので勇気
を出して手紙を渡します最初にあ
なたを見かけたのは僕が毎日利

あなたの笑顔を見た瞬間
に好きになってしまいまし
た突然の告白で驚かせ
たかも知れませんがこうし
て気持ちを伝えなければ
恋も愛も何も始まらない
と思うので勇気を出して

あなたの笑顔を見た
瞬間に好きになって
しまいました突然の
告白で驚かせたかも
知れませんがこうし

あなたの笑顔を
見た瞬間に好き
になってしまいま
した突然の告白
で驚かせたかも

あなたの笑顔を見た
瞬間に好きになって
しまいました突然の
告白で驚かせたかも
知れませんがこうし
て気持ちを伝えなけ

あなたの笑顔を
見た瞬間に好き
になってしまいま
した突然の告白
で驚かせたかも
知れませんがこ

あなたの笑顔を見た
瞬間に好きになって
しまいました突然の
告白で驚かせたかも
知れませんがこうし
て気持ちを伝えなけ
れば恋も愛も何も

あなたの笑顔を
見た瞬間に好き
になってしまいま
した突然の告白
で驚かせたかも
知れませんがこ
うして気持ちを

對話框的文字。

出現於漫畫的對話框的文字，漢字大多是使用哥德體（Gothic）（中文稱之黑體），而假名通常使用明朝體系中的「Antique 體」（古董字體），這是為什麼呢？

因為漢字和假名的差異越大，對讀者來說越容易閱讀，所以才會透過改變字體而強調對比。

明朝體。

其實明朝體的漢字和假名，是由各自不同的系統所組成的。

不同的文字系統，卻統一被歸類於明朝體。日本「明朝體」的漢字，在中國則被稱作「宋體」。在漢字的表現上，有許多如雕刻般的直線，而假名則帶有筆觸的感覺。在日語裡，漢字代表意思、假名呈現讀音，因此日語可以說是兩種不同的文字體系而組成的。

■ **明朝體與假名**　據說是歐洲的傳教士在傳教時為了制作字典，選用的是 Roman type 等較有親和力的字體。

江戶時代的末期，漢字的活字印刷從中國傳入日本，假名的活字則是在日本另外創造出來的

話す

宋體　　　　　明朝體

柔軟的文字排版。

漢字提升了日文的密度，而存在於漢字之間的假名則讓文章的段落更加明顯。漢字可以清楚地表達意思，而假名則是傳遞聲音。

如果文章只由假名組成，會讓人產生資訊的密度較低的錯覺，且日文當中有許多同音異字的詞彙，若缺少漢字的輔助，反而會難以理解。

另一方面，完全使用漢字的中文文章飽含高度的資訊量，且每個字都有獨立的含義和讀音，因此會更能感受到文章的邏輯性。

にほんごのもじぐみをみると、そ
のとくちょうてきなしつかんをは
っけんする。いうまでもなくかん
ぶんはかんじのみでひょうきされ
るので、もじれつはきんいつなし
つかんをもっている。しかしにほ
んごはかんじとかなのかくすうの
ちがいによってもじぐみにのうた
んができる。ひょうごもじのかん
じとひょうおんもじのかなをくみ

字體 Ryumin

用文字說話

日本語の文字組を見ると、その特徴的な質感を発見する。いうまでもなく漢文は漢字のみで表記されるので、文字列は均一な質感を持っている。しかし日本語は漢字と仮名の画数の違いによって文字組に濃淡ができる。表語文字の漢字と表音文字の仮名を組み合わせて表記する複雑な記述方法が、日本語の組版の印象を特徴づけている

從日文文字的編排中可以發現其具有獨特的質感。無再贅述漢文是由漢字所組合而成，在文字整體排列上具有均衡統一的質感。而日文因為有漢字和筆劃數有差異的假名的組合，在文章整體的視覺上形成濃淡強弱的感覺。在日文文章中，有表語文字的漢字和表音文字的假名文字的複雜組合上，形成日文的文字編排法上獨有的特徵。從日文文

日本語の文字組を見ると、その特
徴的な質感を発見する。いうまで
もなく漢文は漢字のみで表記され
るので、文字列は均一な質感を持

字體　Gothic MB101

日本語の文字組を見ると、その特
徴的な質感を発見する。いうまで
もなく漢文は漢字のみで表記され
るので、文字列は均一な質感を持

字體　Gothic MB101 + Zen Gothic N

假名的不同。

藉由改變假名的字體，整體文字排列所呈現的氛圍也會有很大的變化。
相對於漢字，假名不僅給人柔軟的印象，自由度也很高，因此能夠玩
出許多風格。
假名也有各式各樣的字體，有的字體會刻意平衡假名和漢字的濃淡比
例，有的字體則是特別強調假名的豐富性。

◆ **嘗試文字排列**　文字的大小取決與眼睛和紙張的距離。若是紙本載體，確認設計
　　時不能只仰賴螢幕呈現的尺寸大小，建議可以按照原尺寸實際輸出
◆ **理解文字排列的基本概念**　簡單來說就是看「文庫本」。若仔細分析文字排列的規
　　則、留白的技巧、頁碼的配置等，勢必能有所收穫！
　　（註：「文庫本」為日本的一種圖書出版形式，多以為 A6 尺寸出版。）

　　　　　　　　　　　　　　　　　　　　　　　　　　用文字說話

筆與書寫。

文字會根據人的手和體感，展現不同風貌。

這是我在中國杭州的中國美術學院舉辦平假名工作坊時的經驗。當時
參加的學生們對於假名的寫法很快速就上手了，這件事一直讓我感到
不可思議。仔細一看，他們並不是用形狀在學習文字，而是將文字交
付於筆感，並且用身體去記憶。果然是筆的王國。那時我也再次理解
到，書寫這件事，就是文字身體化的過程。

■ **字形工作坊**　舉辦於中國杭州「中國美術學院 設計藝術學院」的工作坊。當時的
　流程分為三個階段，首先請學生記憶平假名的形狀，再來是嘗試正確地書寫，最
　後是自由書寫
◆ **在設計平假名和筆記體**的 Logo 時，以筆順和筆感為靈感依據，便能設計出栩栩
　如生的成品

假名這種漢字。

「假名」的前身也是漢字，因為日文原先只有讀音，沒有文字，所以借了漢字來使用。就像是「假」的文字一樣，因此被稱為「假名」。借用漢字的讀音或字義，創造出「萬葉假名」。

波 奈 太 左 加 安　は な た
比 仁 知 之 幾 以　ひ に ち
不 奴 川 寸 久 宇　ふ ぬ つ
へ 祢 天 世 計 衣　へ ね て
保 乃 止 曽 己 於　ほ の と

■ 萬葉假名（註：日文原文為「万葉仮名」）・草書體・平假名　從過去到現在的假名變化

「平假名（Hiragana）」是較為柔和的漢字。用來謄寫和歌或日記的萬葉假名，在不斷簡化後，草書體即成了現在我們所知的平假名。

さかあ　はなたさかあ
しきい、ひにちしきい
すくう　ふぬつすくう
すけえ　へねてせけえ
そこお　ほのとそこお

こ　　こ
と　　と
ば　　ば

■ **連綿體**　平假名以前是將好幾個文字連著書寫的，後來因應活字印刷的需求，才以「四方形」作為文字的框架，將每個平假名獨立化

　　　　　　　　　　　　　　　　　　　　用文字說話

片假名。

「片假名 (Katakana)」是由漢字的元素所組成，為了用日文的語順閱讀以「漢文」記載的佛經，便在漢文旁加上小小的假名為記號、標示日文獨有的助詞「てにをは」，最後則以漢字的一部份筆畫，創造出所謂的片假名。

■ 從漢文發展成現代文

○ **漢文**　古典的中文書寫體

○ **讀音符號**　為了閱讀語順不同的文章，需要標示順序的記號

○ **送假名**　為了以日文閱讀而標示在漢字旁的假名

○ **現代文**　漢字和假名融合在同一個文句中

百聞は一見にしかず

百聞ハ一見ニ如ヵ不

百聞不如ニ一見レ ニ ハ カ

百聞不如一見

柔軟的語言。

因為假名和漢字有了明顯區別，人們便能夠閱讀中國的漢語和日本的
和語交織而成的文章。大約在奈良時代後期至平安時代初期，兩種假
名（平假名、片假名）始告完成，此後也確立了日文「漢字假名交錯」
的表現方式。

一種是將漢語加入平假名中的「和文系」，另一種則是將片假名參入
漢字中的「漢文系」，這兩種不同的表記方式共存了很長一段時間。
到了近代，日本為了將書寫體和口語的「言文一致」」，並嘗試統一假
名字形，戰後終於整合了「現代假名」的使用方式。

相較於其他語言，日文的表記方式可說是非常複雜。「漢字」分為「音
讀」（從中國原文傳進來時的讀音）及「訓讀」（用日文的字意詮釋的讀
音）。此外，助詞、助動詞的表現皆使用平假名，而外來語及和製漢
語則一律使用片假名。為了準確地閱讀漢字，在文字上面小小的平假
名註釋（日文原文「ルビ」rubi）也很常見。而排版上又分為橫式和直
式兩種形式。

如此複雜的日文，我也只能這樣大致整理。

漢字是文章的骨架，假名則可視為文章的黏著劑。濃縮世世代代的智慧而形成的現代日文所擁有的高度複雜性，不正是日文的獨特之處嗎？

既柔軟又模糊的日文構造和漢字假名的交織，為日文排版增添了趣味性，同時也提升了困難程度。

日文的問題、難題、課題

【濃淡問題】　意指漢字和假名所呈現的情報量之多寡。漢字濃郁、假名的密度低，因此漢字和平假名需要組合運用

【平假名問題】　現代文文末的「です」「ます」等的表現，在視覺上會覺得排版的間隔較大

【片假名問題】　外來語的片假名有增加的趨勢，也越來越多人用片假名表示專有名詞

【其他問題】　數字、符號、羅馬字的全形和半形等，使用方式過度自由

◆ **標題**　積極地利用漢字、平假名、片假名的差異，可以創造出不同效果

◆ **本文**　首先要決定字體的方向。只要選好假名的字體風格，就能自行控制字體的對比

語言的長短。

先讓我們假設在會話的時候，相同的時間裡，所有的語言都只能傳達同等的情報。

英文說「I love you」，中文說「我愛你」，日文則說「私はあなたを愛しています」，排版明顯長出許多。
為了在相同時間裡傳達相同情緒，便刪減字彙，留下「愛している」，若以大阪腔來說就是「好きやねん」。（註：大阪腔等關西方言，與東京所使用的標準日語有許多不同的說法）

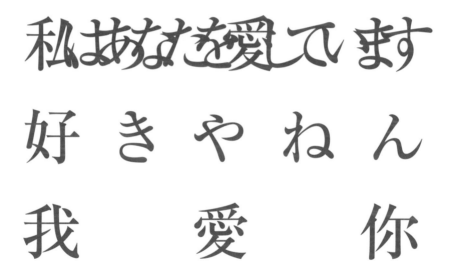

日文是一種可以從前後文脈推測意思的語言。如果說中文和英文是有結構、有邏輯的理性語言，那麼即使省略主語，重要的結論到句尾才登場也不受影響的日文，就是一種感性的語言吧。

I

LOVE

YOU

圖案也是文字？

視覺溝通的方法有兩個，一個是以文字語彙為傳達工具的「語言」，以及繪畫圖像為工具的「視覺語」。
而我們熟知的「繪文字（emoji）」則是結合了圖案及文字的工具。

文字的歷史其實是從「繪文字」開始的，從美索不達米雅的「楔形文字」到埃及的「象形文字」，後來在中國出現的「甲骨文」則被認為是現代漢字的原型。

由此可見，文字的前身是繪文字，到了現代，繪文字又再一次回到我們的智慧型手機裡。

■ **Isotype**　象形符號的始祖。20世紀前葉，奧地利的教育工作者以圖案作為簡單的記號，以利傳遞資訊
■ **象形符號**（pictogram）　在語言複雜的歐洲被廣泛使用於交通運輸工具等領域的標準繪文字
■ **圖示**（icon）　1980年代後半，被 Apple 電腦使用並普及的「GUI(graphical user interface)」符號。語源是聖像（icon）
■ **繪文字**（emoji）　在文章中加入情緒（＾o＾）表現的符號。目前已成為全球通用語
◆ 取出重要的要素並將之符號化，是繪文字與圖案的不同。繪文字有可能進而發展成某個角色，也有可能再次回歸為單純的圖案

『 Isotype Design and contexts 1925-1971』Hyphen Press

起源於日本，成為全球緊急出口的視覺符號

使用於 iphone 郵件 App 的圖示

日本 Fontworks 所製作的繪文字

　　　　　　　　　　　　　　　　　　　　　　　　用文字說話

文字的臉。

試著用幾個不同字體來看看「0」的變化。若將字體重疊，則可以感受到若有似無的0存在於此。即使都是「0」，也有各種表情變化。

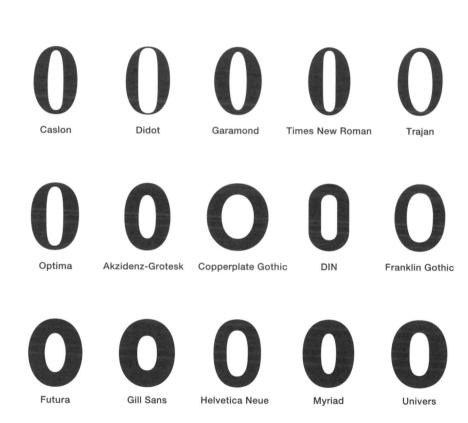

字體的差別

体　体

字形的差別

體　體

文字的身體。

字種相同，字形不同的「体」和「體」。

「文字」是用形狀去表現的「音」和「意」的物件。

「字種」是指擁有相同意思的全部文字。

「字形」是文字的骨架，文字形狀的芯。

「字體」是文字的肉身和風格。

■ **字體的語彙**
○ **Typeface** 字體的臉，意指字體本身的設計
○ **Font** 統一為同一尺寸的活字組合，現在指的是數位用的字體
○ **Glyph** 表達信息的符號（如路上的指標）
■ **字體的名稱** 固定的分類名稱（如明朝體、哥德體等）及字體個別的名稱（如 Ryumin、Helvetica 等）

■ **漢字的種類**
○ **常用漢字** 現代日本語中常被使用的漢字
○ **繁體字** 傳統的漢字，目前被使用於台灣及香港
○ **簡體字** 簡化後的漢字，目前被使用於中國
◆ **体和體** 「体」是屬於日本常用漢字裡的簡化字形
　「體」是古體，與繁體字相同
　如「藝」字，日本的常用漢字為「芸」，中國的簡體字為「艺」等例，日本和中國的簡化方式雖不盡不同，但這三者仍屬於相同「字種」，唯「字形」不同
◆ **異字形** 指「体和體」「芸和藝」「高和髙」等字形的不同型態。在 Adobe Illustrator 和 InDesign 裡可以從「字型面板」裏挑選
◆ 在中文裡，字形和字體的含義有時候會交錯使用

字體的身體。

相同字體以「Family」稱之。字體的重量為「Weight」。

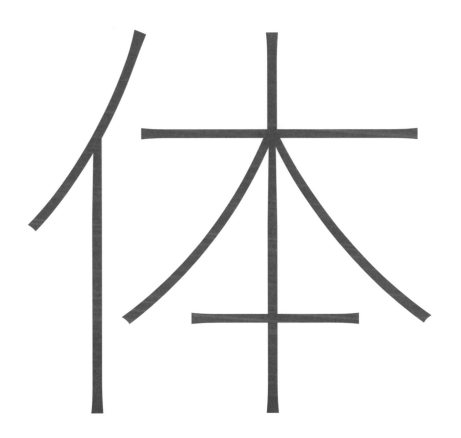

体 体 体 体 体 体 体 体 体

字體 Hiragino Kakugo

■ 字體的語彙

○ **Family**　相同字體的不同變化

○ **Weight**　粗細大小的不同。由細至粗分為 light、medium、bold

◆ 在英文字母（alphabet）的字體中，也有分為被水平壓縮的「condensed」、拉長
　延伸的「extended」和斜體「italic」等

Body B B B B **B Body**

字體 Helvetica

　　　　　　　　　　　　　　　　　　　　　　　用文字說話

在歷史的洪流之中，文字和字體是一起被創造出來的。

中國的漢字是以大約 3500 年刻在動物殼、骨上的「甲骨文字」為起點。殷商時代則出現了將文字刻在青銅器上的「鐘鼎文」（亦稱「金文」），後來轉為刻在木頭上，在 2 世紀時才演變成寫在紙上。

「寫」楷書，「刻」明朝體。

字體從「篆書」，發展至「隸書」，而後才有「楷書」的誕生。刻在木板上時，呈現出多直線、可快速雕刻字體的文字特徵。我們可以將 10 世紀發展出的「宋朝體」視為現在「明朝體」的原型。

楷書体 宋朝体 明朝体

■ 現代的字體中的「楷書體」「宋朝體」「明朝體」

A B C

拉丁字母是在西元前 7 世紀的古羅馬被使用的文字源頭，後來透過教會的力量流傳到整個歐洲。以腓尼基（Phoenicia）的文字發展出希臘文字，隨後再加入了羅馬的殖民城市伊特魯里亞（Etruria）的文字元素，我們口中的「羅馬字」才因而誕生。

大寫、小寫、斜體

最初只有「大寫」的羅馬字，因為不斷的書寫而出現了「小寫」寫法，約 15 世紀時才通用。經過歷史堆疊，擁有「大小寫」的羅馬體成為字母的基準，且羅馬體及斜體亦被嚴密的分開使用。

Roman *Roman*

■ 作為文字的字體使用法
○ **羅馬體**（roman）　猶如字體中的標準體
○ **斜體**（italic）　在羅馬體的文中，欲強調、區別、外文時會使用斜體。使用方式如同日文中的粗體或片假名

正方形的文字、

漢字、假名、字母，是誕生於完全不同的歷史背景下的文字系統。那麼文字的設計和構造又有什麼差異呢？

漢字和假名基本上是依循「正方形」的概念，意即遵循著天地左右、中心點、四個邊框為範圍被設計而成的。無論直式或橫式皆是統一規格。

假想的
文字尺寸

■ **字面**　字體設計以正方形邊框為基準

◆ **日文的基準線**　Adobe Illustrator 中，日文和英文字母的基準線是相同的，因此必須提醒自己「正方形框架」的存在。必要的時候，可以用全形符號的「□」來掌握空間感，輔助文字排列

平行線的文字。

英文字母的設計則是以平行的水平線作為基礎，因為有大小寫之分，
且一個單字是由多個字母組成的，因此以水平線為基準會增加易讀性。
基本上是以橫向的表示為主。

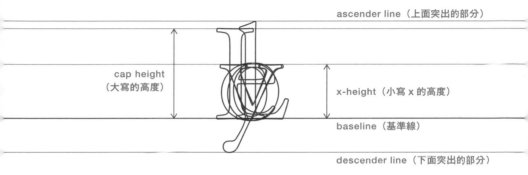

ascender line（上面突出的部分）

cap height
（大寫的高度）

x-height（小寫 x 的高度）

baseline（基準線）

descender line（下面突出的部分）

■ **字面**　各文字皆有自己的寬度

■ **利用平行線**　讓大寫和小寫保有一貫性

◆ 不僅是用眼睛看字母的形狀，也要實際藉由閱讀來確認感覺，即是英文字母排版
時的訣竅

用文字說話

明朝體的表情、

我們可以透過一個實驗來理解，明朝體造形和筆觸的關聯。

若把文字左右反轉，會立刻察覺右邊的「不自然」。因為筆順是由左到由，右方像是魚鱗三角形也再次強調了筆觸的順序。筆畫較多的橫向筆畫會比較細，反之直線則比較粗，這種表現讓字體更有安定沈著的感覺。

■ **鱗** 明朝體橫向筆畫右端的鱗狀筆觸

羅馬體的表情。

羅馬體也被稱作襯線體（serif type），「serif」指的是字體中的裝飾部分。

試試將 A 反轉，很明顯地知道左邊才是正確的羅馬體，因為我們會透過筆順的粗小感受到筆觸。兩個筆畫下方的橫線即為「serif」，由它協助我們的視線走向，並且讓文字筆畫有更強烈的對比。

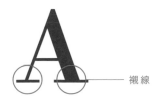

襯線

■ **襯線**（serif）　放在羅馬體（襯線體）的尾端裝飾

用文字說話

沒有鱗的文字、

愛あイ

「哥德體（Gothic）」沒有明體的鱗的裝飾，且皆用均一的粗線條來
表現的字體。以風格來說，它可以與下一頁的「san serif 體」相呼應，
只是在英文字母的字體裡並不稱作「Gothic 體」。因為黑線條的形象，
因此在中國稱作「黑體」。

以智慧型手機等的螢幕載體為使用大宗。我想是因為它在漢字和假名
的表現上較無濃淡差異的緣故，因此常被用在選單的製作中。此外，
哥德體的特徵適合用在短文閱讀上，所以比起書面，更適合電腦網頁
的閱讀。

愛あイ

有鱗的文字、

沒有襯線的文字。

Lovely

「san serif 體」是文字的骨架非常簡潔的字體。它並沒有像羅馬體的
襯線，線條也統一用粗線條表示。
因此以「sans（無）」命名，作為與羅馬體的區分。

Lovely

有襯線的文字。

用文字說話

明朝體、哥德體的身體、

把明朝體和哥德體、羅馬體和 san serif 體當作基本字體，並理解他們的差異後，應該會更能了解何謂字體。
因為這兩組的字體系統，可說是現代字體的主流。

文字に声の個性を与えるのが書体

文字に声の個性を与えるのが書体

文字に声の個性を与えるのが書体

■ **明體**　例
上　**現代系**　　現代風格的假名。「Ryumin」
中　**老派系**　　較傳統的假名。「Ryumin + old 假名」
下　**傳統活字系**　復刻活字的風格。「秀英體」

文字に声の個性を与えるのが書体

文字に声の個性を与えるのが書体

文字に声の個性を与えるのが書体

■ **哥德體**　例
上　**現代系**　　統一漢字和假名的大小。「新 Gothic」
中　**中間系**　　標準的字體。「Gothic MB101」
下　**傳統系**　　傳統風格的假名。「Zen Gothic」

羅馬體、sans serif 體的身體。

羅馬體是 15 世紀的字體基本形，隨後出現了「old roman」，18 世紀則誕生了「modern roman」。

Type gives individual voices to letters.

Type gives individual voices to letters.

Type gives individual voices to letters.

■ **羅馬體** (roman)　例
上　**老派系** (old roman)　歷史風格。「Garamond」
中　**中間系**　標準字體。「Times New Roman」
下　**現代系** (modern roman)　襯線為直線，較以往簡單。「Didot」

Type gives individual voices to letters.

Type gives individual voices to letters.

Type gives individual voices to letters.

■ **sans serif 體**　例
上　**初期** (early sans serif)　「Akzidenz-Grotesk」
中　**人文系** (humanist sans serif)　「Frutiger」
下　**現代系** (modern sans serif)　幾何學式的造形。「Helvetica」

用文字說話

選擇字體的三個視角。

活字排版的訣竅，就在字體的選擇上。

1 單一文字的形狀
2 文字成列後的呈現
3 組成文章後的整體質感

文字に

声の個性を与えるのが書体。

ことばが形になったのが文字、文字に声の個性を与えるのが書体、書体のしゃべり方が文字組。文字を超えて視覚要素すべてがタイポグラフィだと解釈すれば、グラフィックデザインは情報コミュニケーションの組版術ということができる。

Type

Gives individual voices to letters.

Letters shape our words, type gives individual voices to letters, and typesetting is how type talks. If you take typography to mean not only characters, but all visual elements, you could say that graphic design is the typesetting of communication.

Letters shape our words, type gives individual voices to letters, and typesetting is how type talks.

用文字說話

3 用文字說話
總結｜平面設計的訣竅

語文、排版、字體

文字的結構
用文字和字體說話。活字排版是文字的話術。
從漢字和假名了解活字印刷排版。
可以從日文的表記方法中看見它的歷程

- 組裝文字, 組裝情報
- 讀與看。看字彙也掌握形狀
- 文字排列是由尺寸＋字距＋行距＋字體組成的
- 藉由漢字和假名理解明朝體
- 比較文字排列的方式, 理解漢字和假名各自的角色與功能
- 用身體的運作模式了解文字的結構
- 平假名和片假名是從漢字演變而成的
- 思考日文的問題點和特徵為何
- 試著整理繪文字與圖示
- 視角不限, 深度的表現手法可以很多元

語文與字體
藉由文字理解字體。
文字和字體是隨著歷史演變而成型的。
漢字和假名由正方形的概念生成, 英文字母則依循平行線而成。

- 看文字的結構, 字形是骨架, 字體是風格
- 字體擁有家族關係, family 和 weight
- 漢字的源流是從甲骨文到金文、篆書
- 漢字的活字的源流是從楷書體到明朝體
- 英文字母是從羅馬體開始發展的
- 可以用正方形與平行線理解字體的構造
- 用文字的表情比較明朝體和羅馬體的不同
- 理解哥德體和 sans serif 體的差異
- 掌握 3 個選擇字體的方法

4

設計與
頭腦

發想與過程
設計的學習

平面設計的鏡片。

平面設計像是鏡片，反映人與世界的連結。超越物理性，將肉眼看不見的東西變得可見，將現實空間的過去到未來轉換為信息資訊，用視覺體驗將我們和世界連在一起。將發想、思考的路徑作為一套「傳遞訊息」的方式。

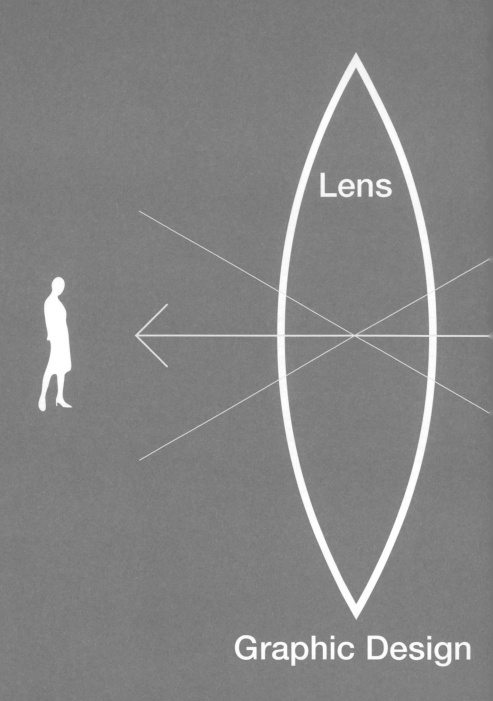

信息空間

世界

現実空間

設計與頭腦

無重量的設計。

平面設計是一種沒有實體形狀的「無重量設計」。

雖然會使用到紙張、材料等物質，但那只不過是為了傳遞情報的載體而已。設計的本質還是在於「信息」本身。無論是聖母峰（Mount Everest），或是一隻螞蟻，在印刷或畫面上的重量依然是相同的。

「有重量的設計」指的則是有實質物體的設計。建築必須有耐重的能力；若是手持物品，尺寸就必須是手能掌握的大小；服裝若是不能穿，那設計就沒有意義了。

也許大家會覺得平面設計「看了就懂」，但「情報」是看不見也摸不著的，因此要理解平面設計背後的結構其實並不容易。

所以，讓我們來拆解平面設計吧！越是了解設計的思考模式，就越能掌握設計的方法。

0kg

Graphic Design

傳達到大腦與心裡。

平面設計可以說是理性和感性同時運作的溝通方式，其一是「信息」、其二是「印象」。
基於同時存在兩個視角，便可以分析「這個設計有什麼效果」，進而做出更具機能性的設計。

透過有意識地思考，人的「理性」能夠輕易地理解「情報的設計」；人類的「感性」會下意識地透過當下的情緒和記憶，對「印象的設計」產生心動的感覺。
我們看見紅綠燈時，會判斷是否該停下來，這就是有意識的理性；相反地，「那間店給人的感覺好棒」就是一種無意識的印象。

■ **信息和印象**　兩個視角的例子
○ **產品包裝**　材料和熱量等「信息」，以及味道和清潔感的「印象」
○ **品牌 logo**　名稱和問字等「信息」，以及從字體和顏色感受到的「印象」
○ **機場的指示牌**　易懂的「信息」表示，以及根據經驗而留下記憶的「印象」

平面設計的
客製化。

平面設計的領域實在很廣泛，許多層面的機能互相影響，職務頭銜和
工作內容的種類也很多樣。那初學者，到底該做些什麼呢？

首先，

1 接觸平面設計的「基本中的基本」。

　　那就是這本書曾在第一章提到的「形狀與身體」的點線面造形原理，

　　和第三章「用文字說話」的活字印刷排版。

接著，

2 將自己客製化。

　　不斷地磨練有興趣和有必要的領域，進一步培養有自信的技術。

　　例如，做雜誌的人必須累積排版和 DTP 的知識，做網頁設計的人

　　要更加倍研究 UX 等相關知識。

最後，要跨出自己的專門領域，

3 一併掌握「基本中的基本」和「廣泛的知識」。

不管是解決社會問題，或是精緻的文字排版，設計的範圍越來越大。
因此不僅是了解設計的基礎，更要了解身為社會的一份子，該掌握哪
些信息和知識。

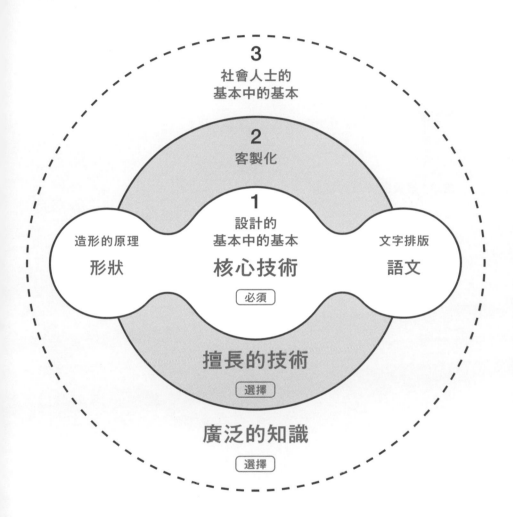

3
社會人士的
基本中的基本

2
客製化

1
設計的
基本中的基本

造形的原理
形狀

核心技術
必須

文字排版
語文

擅長的技術
選擇

廣泛的知識
選擇

設計與頭腦

設計是皮、肉、骨。

讓我們來解剖設計吧！肉眼可見的設計成果，就像是皮膚，而在皮膚之下的是看不見的肌肉與骨架。

「皮膚」是設計表現的結果

「肌肉」是意圖與機能

「骨架」是結構原理

◆ 培養透視設計的能力，你可以做的是

○ 分析有興趣的設計案例，包含了解其背景和資訊

○ 累積實戰經驗。多看看網路與雜誌的案例

○ 不要只專注於設計的結果，要花心思更多心思在內部的肌肉與骨架

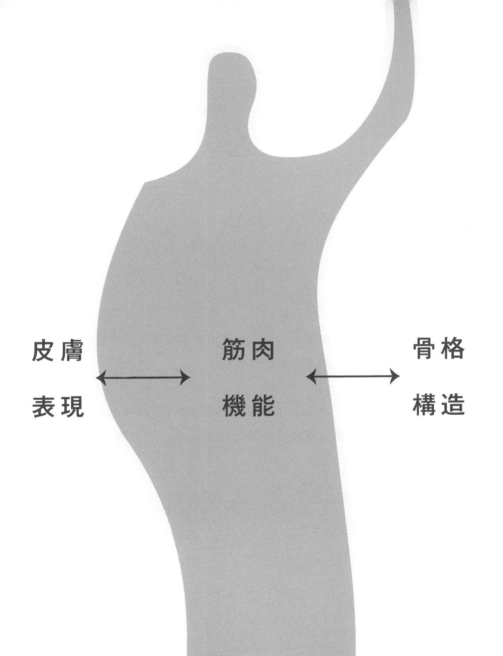

皮膚　　　　　　　筋肉　　　　　　　骨格

表現　　　　　　　機能　　　　　　　構造

簡單、快速。

為了不讓設計「失焦」，思考骨架內涵是很有效的方法。
不要把重點放在顏色、質感等細節上，而是必須常常思考：設計如何
回歸到簡單的構造。

簡單、步驟。

首先，為了找到設計的基本方向，與其因雞毛蒜皮的小細節而綁手綁
腳，推薦大家可以從簡單的形狀開始試做。

如果已經有了方向，務必要嘗試多種變化方式，從「比較」的過程中
得到繼續製作的靈感。這就是所謂的「先做整體，再做細節」。

◆ **簡單的過程**
○ 以形狀單純的元件開始，如正方形、圓形等
○ 設計元件和排版一律分開作業
○ 排版的時候要注意畫面的中心點和水平垂直的關係
○ 尺寸的縮放，盡量以「乾淨的數值」為調整的標準
○ 一開始用黑色就可以了，顏色可以之後再調
◆ **乾淨的數值**　請參考 61 頁「數值的使用方法」

三個孕育點子的方法。

速寫　　　　⟹

關鍵字　　　⟹

試做　　　　⟹

依序平行擺放這三種行進方式，找到靈感的可能性和能量，都會成長
3 倍。

想 到 就 畫 出 來 。

**用畫像、形象引導發想。初期的想法不必太詳細，從簡單的隨手速寫
開始即可。**

- ■ **縮圖**（thumbnail）　意指像大拇指的指甲一樣小的速寫圖。不必拘泥於細節，而是
著重於想法的「骨架」

想 到 就 寫 出 來 。

**用文字、語彙引導發想。有任何想法浮現時，僅以單字或簡短句子記
下關鍵字，就像是文字版的速寫一樣。**

- ■ **心智圖**（mindmap）　將主題放在中心，利用關鍵字聯想，將想法成放射性擴張的
一種腦力激盪的方法

想 到 就 做 出 來 。

**以形狀引導發想。總之「試做」看看！既可以知道想法的可行性，也
可能會有令人驚喜意外的發現。**

- ■ **原型製作**（prototyping）　有想法的時候就拿手邊的材料簡單地試做

如果？

如果（if）的力量。

設計是不斷地提出「如果」「說不定」等等的問題，一個一個試做，並從中找到合適解答的過程。但設計沒有正確答案，不管是繞遠路或回頭都沒關係，請允許自己不斷地改變作法，用柔軟的思考方式找到最適合的答案就可以了。

■ **引理推論**（abduction）　為了說明事實而提出假說的推論方式。日文譯作「仮説形成」

發想是種發酵。

把一切交給大腦等待思考發酵，是激發靈感或構想的方法之一。
畢竟有時候即使讀遍資料、整理情報、不斷思考，設計的靈感依舊不
會浮現。

1 想法的準備

　閱讀信息。

　徹底理解、分析問題，並且持續動腦。

2 想法的發酵

　先暫時忘掉吧！做點事情轉換心情，或是好好睡一覺。

　將注意力抽離，靜靜地等待想法發酵。

3 想法的產出

　腦中的情報自動連結成形，想法會陸續成形。

問題和信息，會和藏在我們意識深處的各種知識和體驗產生連結。

◆ **想法的準備**　前提是先提供大腦足**夠**的情報。
　　若是有想法因此而生，即便最初看來有點奇異，但到頭來，那些想法有時是非常
　　具有邏輯及力道的

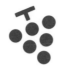

準備

發酵

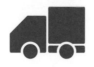

展出

連結大腦，腦的風暴。

想法是一種透過大量的思考，便能為設計添增更多可能性的東西。若連結 5 個人的大腦，發想時就會擁有 5 倍的視野；10 個人就是 10 倍。「腦力激盪（brainstorming）」是種讓腦袋產生連結的好方法，也就是在腦中製造風暴（storm）之意。

■ **腦力激盪**（brainstorming）　短時間內透過關鍵字激發團隊靈感的方法，並且會將所有誕生的想法記錄下來

◆ **規則**　不批評、不排斥任何想法，是腦力激盪時的規則。即使是看似很荒謬的想法，也有可能會成為企劃的靈感種子

◆ **腦的地圖**　在腦力激盪的過程中，利用「心智圖」（請參照第 173 頁）來記錄想法

設計與頭腦

煩惱

現在起，我們從學習和研究的角度來討論設計吧！

常有學生跟我說「因為無法決定設計的方向而感到困擾」。若是長時間著手相同的設計，一直面對同樣的主題，的確經常有學生會在過程中迷失方向。

對此我總是想也不用想地回應：「設計就是要煩惱！」。
因為煩惱並不是無用的過程，設計必須透過思考不斷堆積，讓大腦保持在思考的狀態，答案肯定就在前方。

理解何謂「不知道」。

「設計是什麼？」是我常在第一堂課向新生們提出的問題，並請學生盡可能地提出關鍵字。最後再請全班一起俯瞰成果。有趣的是，每次總會出現「以人為本」一詞，所以我想這就是設計的本質吧。

與其去探討設計，不如把焦點放在生活周圍的小事情上，盡可能地摒除先入為主的觀念，且接觸各式各樣的東西，那才是學習的入口。

■ **關鍵字學習** 連結各種關鍵字，並且一起俯視成果，會得到新的感受和想法，視野也會更寬廣。「大阪藝術大學」一年級生的團體發表

只能一筆畫，但要很複雜。

設計的熱身演練。以自畫像當作題材，條件是「只能用一筆畫，但要盡可能地複雜化」。

在有條件限制的情況下，反而出現了許多優異的作品。乍看之下「一筆畫」是種侷限，對吧？所謂的「線」、「複雜」是什麼意思呢？讓大家拼命地去思考，並且盡力找到表現的方式，反而會讓想法更自由、富有彈性。把「自由創作」這件事情縮限在狹小的空間裡，最後反倒會頓悟「這就是設計！」

即便是在既有的條件和規範下做設計，答案依然可以有百百種，因為設計總是因人而異，沒有對錯。

■ **限制反而帶來新發現**　「一筆畫」「複雜」是兩個矛盾的條件，卻讓人深刻體會設計的答案不只一種。「大阪藝術大學」一年級生的暖身演練

　　　　　　　　　　　　　　　　　　　　　　　設計與頭腦

設計是種轉換。

從「一筆畫」的演練，我們可以得到一條設計公式：「在適當的條件下，轉換原本的課題，提出解答」。若將設計視為一種問題解決問題的方法，這條公式可以符合所有的設計過程。

「課題」是設計的主題，「答案」則是最後呈現出來的成品。為了「轉換」課題，「發想和條件」就是設計的概念。

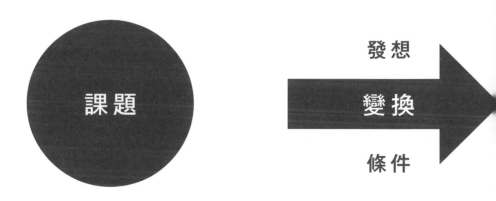

◆ **發想** 設定規則與限制，就能得到對應於該課題的想法
◆ **條件** 色彩和尺寸等表現手法的規則。又或者是目的、預算、範圍等等

答 案

描繪。組裝。

平面設計的本質應該是像玩積木那樣，組裝各種情報，最後提出解答，而非一味地將自己心裡所有的想法投射在白紙上。

平面設計是一種帶有目的性的視覺傳達方法，而不是要讓你展現自我。不管是喜歡繪畫還是擅長數學，人人都可以接觸平面設計，因為各種能力都有可能在視覺傳達的領域裡發揮作用。

藝術 x 科學 = 設計。

設計，存在於藝術與科學之間，一面吸取藝術的「直觀、感性」，一面運用科學的「架構、邏輯」。

時而可以跳脫邏輯的束縛，將設計簡化；時而可以用邏輯思考，讓看起來奇特的想法更實際。「隨機應變」正是設計的特性。

◆ **藝術的步驟**　比起計算和證明，首先先仰賴直覺和發想，拓展設計的可能性。隨後再理性地分析表現手法，驅動理由和邏輯性

◆ **科學的步驟**　首先分析目的和設計意圖，找到最有成效的表現方法和方向，再進入發想階段，解放所有想像力

藝術　　　　　　　　科學

設計

發 想、分 析、落 實。

平面設計的心得。

像藝術家般大膽地發想、
像科學家般邏輯地分析、
像主廚般仔細地落實。

雖然這個證書是為了班上的學生而做的，但除了正在學習設計的人，
也想將這句話分享給想成為專業設計師的每一個人。

アーティストのように大胆に発想し、

科学者のように論理的に分析し、

シェフのように丁寧に定着する。

成長的階梯。

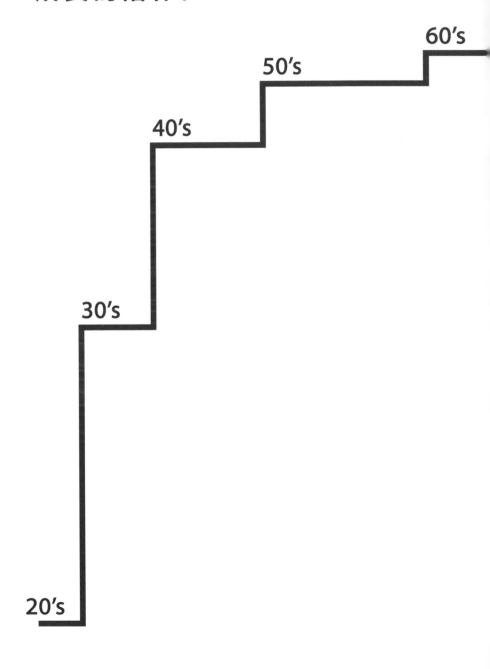

沒有工作經驗，代表你擁有成長的能力。只要持續跳躍，就能走到下一個階段。

新生代的設計師，一開始會覺得階梯的段差很大，但此時的各位，有很多體力可以跳躍，也有很大的成長空間，離下一個階段其實很近。隨著經驗累積，段差會越來越小，但同時成長空間也會變小，要再進入下一階段的路途就會變長。

能夠持續成長、進步的設計師，一定會經常自發性地尋找課題，並保有一顆興奮且好奇的玩心。這點，與年齡是完全無關的。

■ **職涯階梯** 這是我看了美國的平面設計師 Paula Scher 在「TED Talks」的演講「Great design is serious, not solemn」所想到的

設計與頭腦

真心、溫柔、不欺騙，好好地傳達心意，就和戀愛一樣。
我認為設計就是為了找尋看不見的真實，並將之傳達於人。

設計師、

↓

不說謊。

發想、思考、學習

想法與過程
平面設計是將信息可視化的方法。
平面設計是超越物理性的設計。可以傳送到大腦與心裡。
理解設計的發想、設計的思考和設計的過程。

- 從現實轉移到信息空間, 將世界可視化
- 平面設計是無重量的設計領域
- 透過信息與印象這兩個視角來做設計
- 設計的基礎是形狀和語文, 在擅長的領域中將之客製化
- 看得見的設計和有用的設計。用骨架與肌肉的概念看設計
- 設計從簡單慢慢發展多元的變化
- 用三個平行的橫向思考拓展想法。畫、寫、做
- 設計時, 要不斷提出「如果（if）」
- 留點時間讓想法發酵, 使它自動長大
- 透過腦力激盪連結腦與腦的情報

設計的學習
轉換問題, 就能提出解答。即使是有限制的設計, 答案也有無限種。
設計並不是用畫的, 而是需要組裝的。
設計需要自由的發想、合理的邏輯、精細的整合。

- 對設計而言, 煩惱是好事
- 要超脫設計的既定概念
- 在有所限制的狀況下, 反而能激盪出無限的表現手法
- 設計是一種轉換的公式
- 試著組裝信息和元素, 便能得出答案
- 設計結合了科學和藝術各自的優勢
- 發想、分析、落實, 就是設計的身體與頭腦
- 透過成長的階梯, 理解跳躍力和可以努力的空間
- 設計是用來傳遞真實的工具

5

設計的
察覺

契機與察覺
工作的本體

■ 1980年代，Mac的待機畫面會出現「Happy Mac」，如果電腦發生錯誤，則
會出現「Sad Mac」。這32x32像素就是圖示的原點。這項設計出自為「麥塔金
（Macintosh）」系統設計了無數圖示的蘇珊・卡雷（Susan Kare）

觸碰設計。

與電腦相遇，是我得以理解「溝通設計的本質」的契機。以電腦作為媒介，彷彿可以實際觸摸設計，操作滑鼠的同時，可以更深切的感覺到視覺元素與平面設計的關聯性。

接著讓我們來聊聊設計的原點和工作的現場吧。

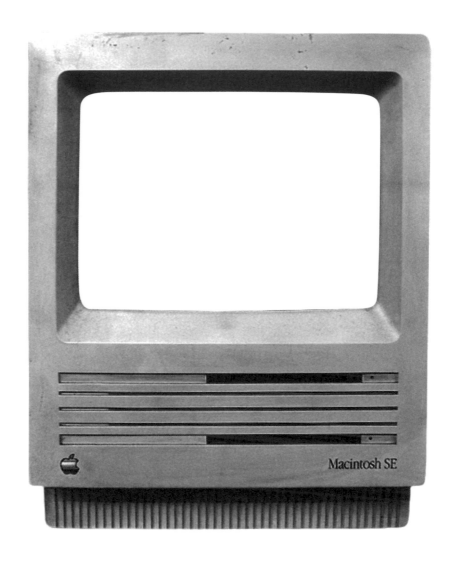

- **Macintosh SE/30** 「Macintosh」是現在我們熟知的蘋果 Mac 的前身。1984 年的 Macintosh 128K、1986 年的 Macintoshi Plus, 隨後 1987 年開始販售 Macintosh SE, 1989 年更出現了進化的「SE/30」
- **9 英寸的黑白螢幕** 畫面解析度 72dpi, 意味著 1pixel 等同於 1point, 印刷出來也是相同尺寸。螢幕和紙張的相同原尺寸, 是 DTP (desktop publishing) 的原點

被放大的紙。

我最初使用的電腦是 Macintosh SE/30。看著黑色的文字和視覺在白色背景上移動的樣子，我深刻地感受到電腦對於設計師而言，就像是超越了物質，變成一張被放大的紙。跟以往相比，想像力和設計展開了真正的對話。

1980 年代後半到 1990 年代前半，原為手工的設計流程已經邁向數位化了。我剛好身在這個跨時代，因此能夠接觸到兩種不同的設計方式，真的很幸福。

因為有了電腦，平面設計總算能夠脫離物理的制約，邁向更自由的狀態。在視覺傳達悠長的歷史中，電腦的出現其實算是非常近期的事情。

平面設計的本質是視覺信息，信息本身不具有物質性。一條直線，在紙面上只是單純的墨水印刷；在數位圖像上，線是一種數據，純粹地存在於畫面中。

Bit

■ **Bit 和 Atom**　Bit 是數位的最小單位；Atom 是物質的最小單位。
創立麻省理工大學「媒體實驗室（Media lab）」的尼古拉斯・尼葛洛龐帝（Nicholas Negroponte）在『Being Digital』（1995年）一書中，提出了物質媒體和數位媒體的比較

設計的察覺

最初的設計。

我第一個著手的設計，是小學三年級（10歲）時所做的學年報紙。我用鐵筆直接寫在原板上並加以印刷，說穿了就是謄寫版的操作模式。現在再回頭看，就是仿造了報紙的格式，用分割的方式為拙劣的文字和圖畫進行排版。

如果平面設計的重點並非在於造形，而是清楚地整理情報、傳達情報，那麼這的確就是我人生中的第一個平面設計作品吧。

■ **報紙的版面**　　文字排列是有紀律的，但排版卻是自由的，如此一來報紙同時兼顧了「易讀性、安定性」，但也不乏「新鮮感、趣味感」
第一行的字數、本文的字體和尺寸是排版的基本單位。從第一頁到最後一頁，365天都不變。但標題的風格天天不同，造就了報紙每天擁有不同的表情

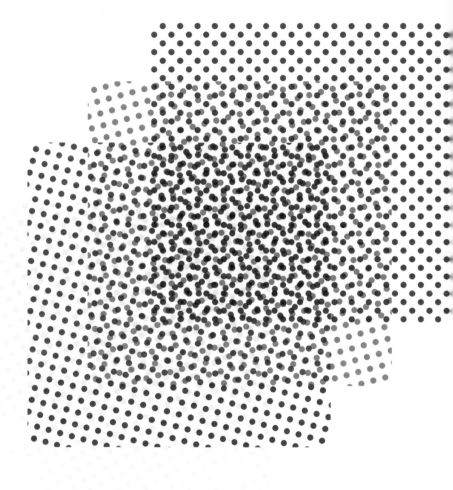

設計從網點開始。

小時候對印刷的興趣，引導我開始接觸設計。

還很小的時候，我在折紙的說明插畫中發現「網點」的存在，直到現在都記憶猶新。版面歪掉的印刷物，或是觸感很粗糙的紙張等等，當時的物體都有滿滿的真實性，也提升了我對周遭環境的察覺能力。

■ **網點**　一般的 CMYK 四色印刷中，顏色的深淺是透過規則排列的「網」所構成的。角度各有不同的網點互相干涉後，也會出現「莫列波紋（moiré）」（請參考 44 頁）。在現代，每 1 英寸由 175 個網點印刷而成的痕跡，我們是看不見的。以前較粗的網點或印刷版總會有些失誤的部分，但也藉此更能感受到物質性

半徑500m的日常。

我的工作室位於大阪的釣鐘町，工作室前面有一個名符其實的釣鐘塔，每天早中晚都會鳴鐘。我工作和生活的範圍就在能夠聽到鐘聲的半徑五百公尺內。網路可以說是以 40,000km（地球的圓周）的規模與世界接軌，但工作的單位彷彿只是 0.1mm。

用日常、網路、設計，這三種身體的感知來面對設計工作。
日常的步行，是一種等身大的體感，而網路則是放大為地球規模的視角的型態，然而精緻的平面設計則是將其縮小後的表現。

■ **以前使用的地圖手帳**　當時的想法路徑都會留在筆記中

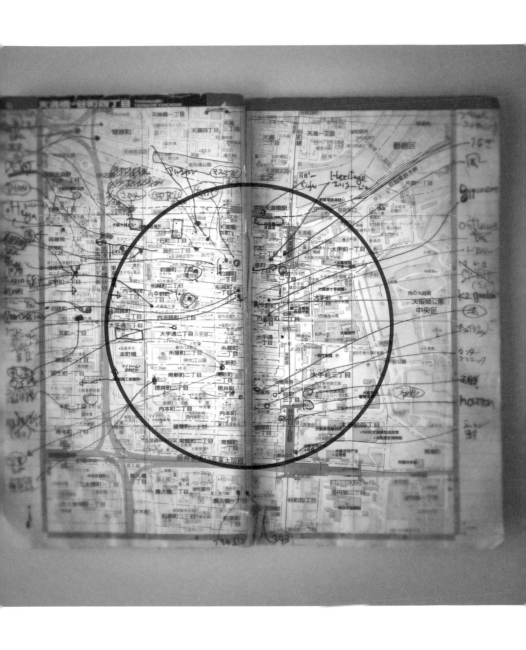

我們總是用自己的視角來認識世界。那麼，讓我們從世界的角度來看看自己吧！

只要我們改變了看世界的方式，世界的樣貌也會不同。我們總是把自己所在的位置當作世界的中心，但我會把它全部倒轉過來，就分別出現了主觀的視角和客觀的視角。

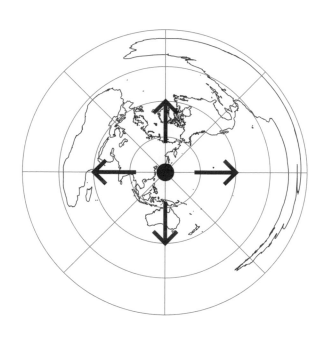

看世界的視角、

◆ **視角的逆轉**　比如說將作品的上下顛倒過來，就能發現排版可以再修正的部分。
可以用新的視角來評價作品。

■ 左方是以日本為中心投影而成的地圖，右邊則是從地球的反向投影而成，意指從
周圍的視角看世界。（正方位等距離投影）

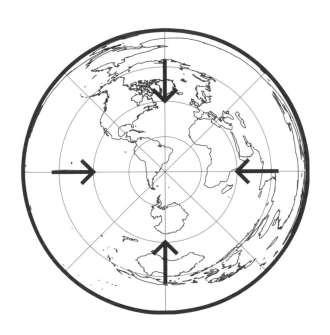

從世界看來的視角。

帥氣的Logo，
不一定受歡迎。

品牌存在於產品和服務中。看看 Mercedes-Benz 的標章、Apple 的蘋果、Nike 的 Swoosh，Logo 的共通點是什麼呢？那就是配上商品要如何看起來最帥氣。

曾經有一位在做樂器的朋友委託我製作 Logo 時，曾經這麼說過。「拿 Fender 來說，最重要的就是 Logo 出現在指版好不好看的問題對吧！」音樂和設計在我腦中原本是完全獨立的個體，卻因為他的一席話而相遇了。如果單純只看 Logo，那就只是一個手寫風的筆記體（script）。此刻感受到困擾的是，造形優質且帥氣的 Logo 不一定會受歡迎。

◆ 品牌名稱和 Logo，是將品牌使用者共有的價值可視化之後的成果。設計 Logo 時也必須考量到與產品的相容性

■ **Fender**　吉他品牌。我的 Telecaster（如照片）和 Stratocaster 是世界級音樂家常用的品牌。和 Gibson 是世界兩大電吉他品牌

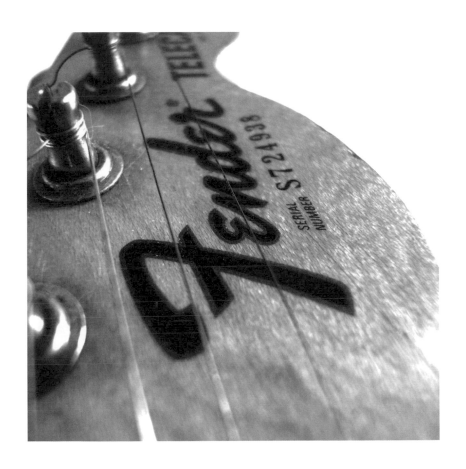

設計的察覺

速寫與文字、
電腦與手寫。

我們經常會在列印出來的文本上加上手寫的筆記，雖然這種手寫和電腦交錯運用的手法目前還不成理論。

但筆記中總是會留下我們思考的痕跡，光是用看的就饒富趣味。寫在印刷品上的筆記文字，會讓當時思緒變得更真切。

差出人: **shinn** shinn@shinn.co.jp
件名: Re: DAS60周年記念展 セミナースケジュール
日付: 2016年07月21日 20:2?
宛先: 嶋高弘 007shima@kbd.biglobe.ne.jp

2016 02 超学校シリーズ「グラフィックデザイナーのアタマのなか」/ CAFE Lab. グランフロント・ナレッジキャピタル
2014 05 メビック扇町／クリエイティブサロン「アタマに届ける理解のデザインと、ココロに届ける印象のデザイン」
2014 01 モリサワ文字文化フォーラム「やわらかいタイポグラフィ／モリサワ本社大ホール（大阪）

グラフィックデザイナーの視点で、情報と印象をアタマとココロに届けるデザインのお話をします。
美しくコミュニケーションする。
●情報と印象を美しく伝える。
●情報と印象のコミュニケーション。
●伝えるデザイン。
●アタマとココロに伝えるデザイン
●デザイナー、うそつかないコミュニケーションをデザインする
アート、デザイン、サイエンス
美しく伝える。情報と印象のデザイン
コミュニケーションをデザインする
印象の構造
気づく、感じる。伝えるデザイン

グラフィックデザイナーの視点で、伝えるデザインの方法論を考えます。
グラフィックデザイナーの視点で、美しく伝えるための方法論を考えます。
グラフィックデザイナーの視点で、アタマとココロに届けるデザインのお話をします。
グラフィックデザイナーの視点で、理解　印象
グラフィックデザイナーの視点で、正しいデザインを考えます。

文字
印象
条件
伝えるデザインを考えます。

2016.07.21 15:16、嶋デザイン事務所 <007shima@kbd.biglobe.ne.jp> のメ

嶋崎真之助さま

いつもお世話になっております。
嶋デザイン事務所の柳武と申します。

先ほど嶋からご連絡させていただいた
セミナースケジュールを送付いたします。

ご確認よろしくお願いいたします。

嶋デザイン事務所担当　柳武

株式会社 嶋デザイン事務所
〒550-0003　大阪市西区京町堀1-11-7　京旺ビル3階
TEL.06-6441-0000／FAX.06-6446-0000
E-mail 007shima@kbd.biglobe.ne.jp
http://www.1a.biglobe.ne.jp/shima-d

新セミナースケジュール.pptx

首先，寫吧！畫吧！

想法速寫，並不是一種實驗。沒有必要去判斷這是不 是「好的想法」，或是想法正不正確。無窮無盡的小小想法之中，總會有某個想法變成企劃案的骨架。速寫是一種培育可能性的宇宙。

True design

Future design

Concise design

設計的左手法則。

大拇指

這項設計是否有表現出本質的特性？

食指

有什麼新的嘗試嗎？是否有前瞻性？

中指

這項設計的信息結構是否簡潔清楚？

這是我們工作室常用的確認方法。

◆ **左手法則**　以關鍵字作為指標準則，並將之視為工作的方針。只需要用左手的3 ～5根手指頭。左撇子則可以用右手

■ **弗萊明法則**（Fleming's rule）　用左手表示電流的方向、磁界的方向、力矩的方向等

相連的 K。

睽違 18 年重新開幕的百貨公司的包裝紙和購物袋。

我們將百貨公司名的字首「K」視作與顧客的連結，並且結合無邊無際的概念，因此決定用一筆畫的方式來呈現。

這項設計始於筆記本角落的小小速寫，沒想到最終居然成為企劃的要角。「不丟棄」即是設計的根本。

◆ **在試做的階段**，用簡短的關鍵語句來簡化設計的概念，再透過「連結與擴大」確立設計的方向

設計的察覺

梅的ノ。

為完熟梅果醬的品牌視覺化和包裝所做的 Logo。這是我親眼看著完熟梅而浮現的想法。在圓圈中加上「ノ」，是不是看起來很像梅子呢？將「の」轉換為片假名的「ノ」，最終決定品牌的命名為「金ノ梅」。

◆ **命名與文字**　品牌的印象會因字體和文字而產生很大的改變。平假名、片假名、漢字、英文字母的大小寫，都是可用的元素

設計的察覺

京的美。

這是以京都的市立美術館的命名權為契機而重新製作的 Logo。
「不過度彰顯自我個性」是京都地區較習慣的設計風格，因此我試著微
微地修剪掉細長的文字的一部份，筆畫的中間看起來就像「光的縫隙」，
悄悄地發著光。

京都市京セラ美術館

◆　徹底執行設計的各個過程
1　用各種字體來試做
2　嘗試各式各樣的「縫隙」
3　使選中的設計做的更精緻
4　放進「模板」當中
5　製作設計的守則
■　**模板**（module）　打造設計系統的基本單位

設計的察覺

P的門。

字體授權的品牌Logo。

字首「P」是通往字體的一扇門，簍空全白的設計，讓它成為 Logo 的亮點。

當初設計這個 Logo 時的附加條件，是必須讓它能與原本的品牌 Logo 一起使用。

「MORISAWA」的 Logo 是龜倉雄策先生的作品，已被使用多年。因此我分析了它的形狀，並用較細的字體設計了「PASSPORT」的字樣，讓兩者有所對比，互相襯托。

◆ 最後的微調整，是決定 Logo 品質的關鍵。調整了「P」的粗細與寬度，字首變成重點，卻也不會與後面的字母失衡，維持一體性

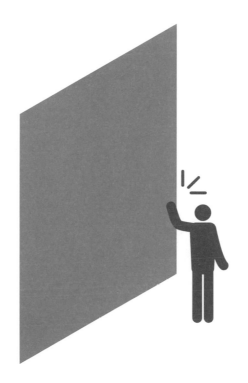

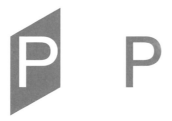

中、島。

大阪是一座水都，河川流經市中心而形成的沙洲名為「中之島」。
為了一場以中之島為主題的活動，我便以文字的形狀融合場域的景觀，
作出了這樣實驗性的海報。

◆ 在水藍色的矩形中插入一條垂直線，呈現出「中」的字樣。小小的沙洲上沒有山，
　 因此在水面加上了一個點，配上川流的形象，看起來就像是一座「島」

原點、日常、工作的現場

契機與察覺
和電腦相遇後，理解了設計的本質。
設計的線索都藏在日常的覺察當中。

● 以直接碰觸的方式進行設計
● 紙和電腦，透過atom和bit來思考設計
● 設計的原點是興趣和察覺
● 日常、網路、設計，這三個距離感是相互共存的
● 逆轉視角看世界，就是被世界觀看
● Logo存在於產品與服務之中

工作的本體
設計是朝著目標前進的實驗過程。

● 電腦與手寫的交錯，讓筆記更有深度
● 速寫的可能性來自於「先畫再思考」
● 以法則輔助，進而達成目標
● 形狀與設計。從速寫和關鍵字開始
● 語文與設計。品牌的Logo設計要從文字開始
● 設計的實驗。讓文字轉變成形狀吧

終章

興趣的門

隨著時代的變化，平面設計的領域也越來越廣泛。從印刷到數位媒體，從名片到品牌化，分界也越來越模糊了，想要俯視或掌握全貌，幾乎是不可能的任務。

在這本書，我僅能試圖打開一扇設計的門，探索設計的本質。以我自己的覺察和理解，試著回答一些架空的問題。

使用短篇幅的文字記述和視覺圖像，是為了讓整本書閱讀起來更有故事性。重要的字彙我用括弧強調，並在我認為有必要的地方加註原文，讓各位能更方便地搜尋關鍵字。另外我也在每頁附上「■ 想更深入了解的信息」及「◆ 能作為設計提示的信息」供大家參考，每一章節最後的「平面設計的訣竅」則是我對各章節的重點記要。

這是一本依我個人對設計的理論和淺見所寫成的書，因此不像教科書那樣客觀地說明整體的概要，也沒有附上過多的論證。各位可以將這本書視為我身為設計師的隨筆，也是我透過自身經驗和感受，期待能夠與大家分享的知識。

片段的累積

無論是 A4 紙上的速寫、筆記 APP 裡的文字記述檔案，我整理了自己三年來的想法、覺察、思考的片段，分成了五個章節，並且花了不少時間重新撰寫，而成此書。

第一章「形狀與身體」和第二章「設計的解讀」的重點在於平面設計的造形和視覺，堪稱是平面設計的核心概念。第三章「用文字說話」探討的是活字印刷和文字排版的溝通方法，梳理字彙與文字的成型過程。第四章「設計與頭腦」則是談到設計的方法和想法，集結了不少與學習有關的小訣竅。最後借用第五章「察覺設計」，稍微介紹了我做設計的原點，以及日常和工作的片段。

本書書名「用頭腦和身體去理解設計」包含了兩個意思。第一，設計的出發點，是頭腦所產生的知覺和身體感知。第二，設計表現仰賴的是思考邏輯和身體感知的累積。設計是透過「看、讀」而表現形狀與語文的過程，並藉由「感受、理解」的直覺去掌握設計方法。因此副書名我才會取做「看、讀、感覺、理解平面設計的訣竅」。

從誤解到理解

隨著平面設計的領域越廣，功能性越趨多樣化，要掌握它本質就變得日漸困難。我們的日常周圍經常出現設計的產物，導致我們誤以為自己已經了解設計為何物。但我們經常只接觸到印刷後的設計成品，所以對於設計的理解總是停留在它的表象。

若想要理解設計，市面上有許多關於社會設計、設計思考、設計經營等題材的書籍。為了設計的初學者或學生而寫成的專門書籍也很多。即使如此，卻很少有書籍在談設計的原點或本質，甚至以視覺化的方式編輯出版。

我在教育的現場深刻地感受到我必須以更有邏輯的方式讓學生們理解設計的原理。設計的範圍越來越難定義，意味著學生們可能越來越沒有機會和時間，好好地理解設計的根本。畢竟再怎麼說，網路上只能找到零零散散的情報，要以那些片段的資訊來掌握設計全貌，並不是一件容易的事情。

解開對設計的誤會，也就代表著離理解設計更進一步，為此，我們必須回頭看看平面設計的核心 —— 造形原理和文字表現。

設計是一片開放的疆域，願與大家一起理解、共享。

感謝

這本書的誕生，始於我開始整理眾多且紛雜的筆記和作品，甚至當初也沒有全面的計畫。

一切多虧了出版社的編輯部、設計部等的寶貴建議和支持，讓我的第一本書順利出版。謝謝負責人松村大輔先生對我的耐心，到了最後一刻還給我非常有意義的建議。

謝謝負責設計、圖版、插畫的王怡琴，在本書正式出版前，陪我度過一路上無數的風波和轉折。謝謝語文的專家杉崎史穗小姐，最後協助我修改文字記述。

謝謝同意讓我放上作品照片的客戶、經紀公司、製作公司、大學、學生、友人。打從心底深深地感謝各位。

杉崎真之助

登載作品・・・credit

224 梅的ノ。
完熟梅品牌的命名和 Logo「金ノ梅」 新珠食品　2013
AD：杉崎真之助　D：王 怡琴　C：杉崎史穂
226 京的美。
更新後的美術館的 Logo　京都市京瓷美術館　2019
CD：碓井 智　AD：杉崎真之助、中元秀幸　D：王 怡琴、松村悠里　C：碓井 智、杉崎史穂、矢野多恵
AE：増田修治　CL：京瓷　AGE：電通関西支社　PRD：電通 Creative X 関西支社、真之助設計
228 P 的門。
文字授權的品牌的 Logo 「 MORISAWA PASSPORT 」　2005
AD：杉崎真之助　D：鈴木信輔　C：杉崎史穂　CL：モリサワ (Morisawa)
230 中、島。
設計施設的活動 「中之島 flatz」 展場：中之島デザインミュージアム de sign de >　2011
PR：野井成正、松原真由美　D：杉崎真之助

略号
CD：創意總監　AD：藝術指導　D：設計師　C：文案　I：插畫師　AE：業務經理　PR：製作人　CL：客戶
AGE：代理店　PRD：製作公司

更多資料・・・參考書籍

1　　形狀與身體
『カンディンスキー著作集 2　点・線・面　抽象芸術の基礎』Wassily Kandinsky ＝著　西田秀穂＝訳　美術出版社
『ベーシック・デザイン』馬場雄二＝著　ダヴィッド社
『かたちの不思議　1―正方形、2―円形、3―三角形』ブルーノ・ムナーリ＝著　阿部雅世＝訳　平凡社
『黄金分割―ピラミッドからル・コルビュジェまで』柳 亮＝著　美術出版社
『美の構成学―バウハウスからフラクタルまで』三井秀樹＝著　中央公論新社

2　　設計的解讀
『 Design rule Index―デザイン、新・100 の法則』William Lidwell、Kritina Holden、Jill Butler ＝著
小竹由加里＝譯　BNN 新社
『デザイン学―思索のコンステレーション (Design rule index)』向井周太郎＝著　武蔵野美術大学出版局
『色彩論』Johannes Itten ＝著　大智浩＝譯　美術出版社

3　　用文字說話
『人間と文字』　矢島文夫＝監修　田中一光＝構成　平凡社
『欧文書体―その背景と使い方』小林章＝著　美術出版社
『 Vignette 10』グループ昴＝著　朗文堂
『 Vignette 1』木村雅彦＝著　朗文堂
『日本語の考古学』今野真二＝著　岩波書店
『日本語の歴史』山口仲美＝著　岩波書店

4　　設計與讀腦
『思考の整理学』外山滋比古 (Shigehiko Toyama) ＝著　筑摩書房
『ザ・マインドマップ』トニー・ブザン＝著　神田昌典＝譯　ダイヤモンド社
『それは「情報」ではない。』Richard・S・Wurman ＝著　金井哲夫＝訳　MdN Corporation

用頭腦和身體去理解設計
アタマとカラダでわかるデザイン

作者　　　杉崎真之助 Shinnoske Sugisaki

中文版出版策劃　　　　　紀健龍 Chien-Lung Chi
日文版設計・翻譯監修　　王怡琴 Yi-Chin Wang
譯者　　　　　　　　　　楊雅筑 Yachu Yang
訂正潤校　　　　　　　　王亞棻 Tiffany Wang
中文版封面設計　　　　　紀健龍 Chien-Lung Chi

發行人　　紀健龍 Chien-Lung Chi
總編輯　　王亞棻 Tiffany Wang
出版發行　磐築創意有限公司 Pan Zhu Creative Co., Ltd.
　　　　　台灣桃園市桃園區國華街 39-1 號
　　　　　www.panzhu.com | panzhu.creative@gmail.com
總經銷商　龍溪國際圖書有限公司
　　　　　台灣新北市永和區中正路 454 巷 5 號 1F
　　　　　Tel: 886-2-32336838

印刷：國碩印前科技股份有限公司
初版一刷：2023.11　　定價：NT$588
ISBN: 978-986-94867-2-9

Originally published in Japan by PIE International
Under the title アタマとカラダでわかるデザイン
(Atama to Karada de Wakaru Dezain)
© 2019 Shinnoske Sugisaki/ PIE International
Original Japanese Edition Creative Staff:
著者　杉崎真之助
デザイン　王怡琴
編集　松村大輔
Complex Chinese translation rights arranged through Bardon-Chinese Media
Agency, Taiwan.

國家圖書館出版品預行編目 (CIP) 資料

用頭腦和身體去理解設計 / 杉崎真之助作；楊雅筑譯 . -- 初版 . --
桃園市：磐築創意有限公司, 2023.08
　面；　公分
譯自：アタマとカラダでわかるデザイン：見て、読んで、感じて、
知るグラフィックデザインのコツ
ISBN 978-986-94867-2-9(平裝)

1.CST: 平面設計

960　　　　112010441

設計觀念進修好書　　磐築創意嚴選